KB163394

김성환

말
아님
노래

김성환

말
아님
노래

현실문화 samuso:

노래

특별한 언급이 없는 한 모든 노래는 김성환이 작사했고,
음악은 도거(dogr)가 만든 것이다.

김성환과 dogr의 대화

SICK WRITER

연속 동작

오를 적마다 그 여잔
콘크리틀 뚫고 오른다

벽들을 뚫고 거닐며
공기 들이 듯 아이디어들을 들이되
그중 쓸모 있는 건
관련 부서로 보낼 것.
이 심장이 저
심장 낳는 그곳.
사지와 끄덕임은 다
내 것들이니
애들이 낳을 일하면
쟤들도 먹여 살릴 것이다.
예지된 바대로
더 낫지 못한 내
죄책감까지.

```
you are so naive'
youve swallowed
everything youve
been told, without
exception. and then
you say you dont
believe in God.
```

세자르 아이라(César Aira)의 『토끼』(The Hare)(New York: New Directions, 2013)에서 영감을 받았다.

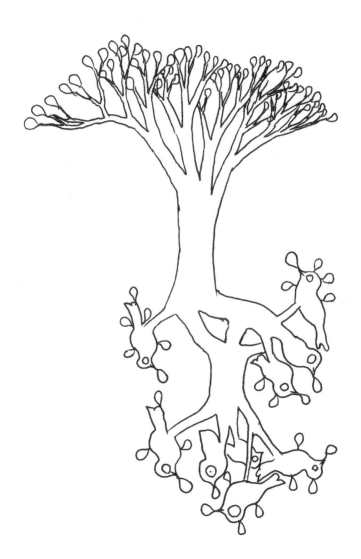

I.

김성환, 템퍼 클레이

캐서린 우드

김성환이 2012년에 제작한 설치작품으로 들어가기 위해서는, 테이트 모던의 완만하게 경사진 내리막의 바닥을 지나 이전에는 발전소의 '지하실'이었으나 새로 발굴되면서 개조한 이스트 탱크로 향해야 한다. 이 길에서 관객은 두 개의 출입구를 마주한다. 이 두 개의 출입구 중 하나는 왼쪽으로, 하나는 오른쪽으로 향하는데, 똑같은 모양을 하고 있지만 두 개로 분리된 입구는 회색의 원통형 지하실 방으로 들어가는 다른 경로를 제공한다. 이전까진 숨겨진 탱크에서 한때 이 거대한 철골 컨테이너를 가득 채웠던 기름 냄새의 흔적을 여전히 느낄 수 있다.

이 공간은 관객이 '통과'할 수 있는 지점이 아닌 막다른 종착지다. 그곳이 이전에 어떻게 사용되었는지를 알려주는 단서 외에는, '다른 어딘가'에 대해 아무것도 알 수 없다. 즉, 창문도 없고, 코너엔 어두운 구석 자리조차 안 보인다. 그 공간의 바닥과 벽, 천장은 흥미로운 연속체를 창조하는 한 가지 재료, 바로 콘크리트로 만들어졌다. 이러한

동일성이 콘크리트로 밀봉된 평면을 제공한다. 따라서 이곳은 끝없이 되돌아오거나 순환하는 공간, 즉 폐쇄된 회로의 한 종류로 존재한다. 대칭을 이루는 한 짝의 출입구 역시 이러한 생각에 힌트를 제공한다. 하나의 문으로 들어가서 거대한 원형 벽을 따라가면 다른 문으로 나오게 되는데, 그 순간 우리는 우리가 시작했던 그곳에 서 있음을 깨닫는다. 이 공간의 둥글둥글함과 회색의 속성은 중립성의 새로운 질서를 창조한다. 모더니즘에서의 특징 없는 흰색과는 대조적으로 이스트 탱크는 모호한 흐름을 보인다. 그것은 탱크 위층에서 병렬로 배치된 갤러리 디스플레이가 유발하는 아케이드 양식 속을 둘러보는 것과는 어울리지 않는다.

김성환은 새롭게 발견된 공간을 위한 이 설치를 구상하면서, 이스트 탱크의 기존 구조를 그대로 많이 남겨두었다. 그렇게 해서 그는 테이트 모던의 광대한 건축 단지 안에 속한 그 공간의 특징뿐만 아니라 런던이라는 특정한 위치가 지닌 산업적 과거도 우리가 인식하도록 했다. 새롭게 부상하는 이 '회색 지대'를 미술이 조우하는 대안적 배경으로 기능할 수 있도록 개입하는 그의 방식은 고도로 섬세하다. 이는 테이트 모던의 다른 의례 공간들(ritual spaces), 예를 들어 몸을 위해서가 아니라, 브라이언 오도허티가 지적한 "몸에서 분리된 눈"[1]을 위해 디자인한 화이트 큐브 갤러리들이나, 길거리 같은 개방성으로 관객들이 자유롭게 놀 수 있도록 하는 공공장소인 터빈 홀 같은 공간들과 대조를 이룬다. 그런데 작가의 가장 중심되는 영상 작업인 ‹템퍼 클레이›(Temper

1 Brian O'Doherty, *Inside the White Cube: The Ideology of the Gallery Space*, Berkeley: University of California Press, 1976; (한국어판) 브라이언 오 도허티, 『하얀 입방체 안에서: 갤러리 공간의 이데올로기』, 김형숙 옮김, 시공아트, 2006.

Clay, 2012)에서 김성환은 그 장소가 고고학적으로 오래된 곳임을 드러낸다. 그는 중세 시대부터 극장, 매춘, 채무자 감옥으로 유명했던 이 지역, 남부 런던의 역사를 상기시킨다. 그것은 20세기의 산업적 폐허를 재생하여 테이트 모던의 기반을 형성한 것보다 훨씬 더 오래 전의 이야기이다. 이 영상은 반자서전적인 성격을 띤 것으로 한국에서 촬영됐지만, '템퍼 클레이'라는 제목은 셰익스피어의 『리어 왕』(King Lear)에서 따온 구절이다. 나이든 왕은 그의 딸들에게 내쫓기며 자신의 선견지명이 부족했음을 탓하고, 폭풍 치는 황야로 걸어 들어가면서 다음과 같이 소리친다. "어리석고 늙은 눈아, 이 일로 다시 울면 내 너를 뽑은 다음 쏟아지는 눈물 섞어 흙반죽을 만들리라."[2](Old fond eyes, Beweep this cause again, I'll pluck ye out, / And cast you, with the waters that you lose, / To temper clay.) 부분적으로 복합 영상 스크린으로 구성된 이 어두운 설치의 맥락에서, 작가가 셰익스피어의 '진흙 개기'라는 단어를 사용한 것은 리어 왕이 눈을 뽑겠다고 하는 생각이 지닌 폭력적인 암류(暗流)와 더불어, 한편으로 김성환이 선택한 두 개의 중심 주제인 응시(looking)와 봄(seeing), 그리고 그러한 응시와 봄을 어렵게 하는 것이라는, 김성환의 중심 주제에 대한 주의를 끌게 한다. 그러나 셰익스피어의 글로브 극장(Globe Theatre)이 테이트 모던과 가까운 곳에 위치한 점을 고려해볼 때, 그 '발견된' 단어들은 김성환의 영상에 사운드 트랙을 입힌 dogr[3]가 부른 "뼈들"(bones)처럼 역사적인

2 본문 중의 모든 『리어 왕』 관련 인용문은 『리어 왕』(최종철 역, 민음사, 2005)를 참조했다—편집자.

3 데이비드 마이클 디그레고리오(David Michael DiGregorio)를 가리킴—편집자.

무게를 지닌다. 또한 ‹템퍼 클레이› 전시는 인간이 진흙으로 만들어진
존재라는 종교적이고 신화적인 개념과, 템스 강 바닥과 수로로 연결된
땅을 파내어 수면 아래에 있는 이 공간이 지닌 고고학적 개간에 대한
감각도 불러일으킨다. 따라서 진흙은 순수한 재료이자 작가의 매체로,
기본 요소다.

작가는 주로 수학적, 음악적, 건축적인 구조, 정교하고도 즉흥적인
드로잉이나 조각적 적용에 재현된 연극의 개념들, 그리고 꿈의
초현실성을 띤 영상 이미지들 간의 관계를 다룬다. 그는 여러 장의 투명
필름이나 트레이싱지 위에 그림을 그리는데, 때로 이미지 위에 펠트펜
선을 더하거나 촬영한 인물들에 그림자를 드리우며 자신의 영상 작업에
개입한다. 실재하는 현전(비디오) 위에 놓인 이 평평한 그림판은 명백한
현실 속에 존재하는 허구의 차원을 강조하며, 우리를 작가의 눈으로
본 세계로 초대한다. 김성환은 이스트 탱크에서의 작업을 위해 그 공간
자체가 이 실재와 가공의 이중성을 구현하는 방식을 출발 지점으로
삼았다. 어쨌든 건축적 구조이자 컨테이너로서의 원통형 탱크는,
우리가 미술 관람을 하는 상황에 놓여 있음을 알려주는 좌표들을
배제함으로써 일종의 경계 없음을 재현했다. 즉, 거기엔 친숙한 수직과
직각으로 정리된 벽들과 화이트 큐브의 밝은 갤러리 조명도 없으며, 그
반대로 커튼을 친 블랙박스의 비디오 공간도 없다.

또한 김성환은 작품들에 대한 이 같은 설치를 통해, 혹은 작품을
정교하게 배열함으로써 이 특유의 좌표들을 제거했다. 그는 공간에
충분한 빛을 비추지도 완전한 암전을 하지도 않으면서, 오히려 구석구석
배어 있는 문지방성(liminality)을 만들고자 회색이 가진 중간 색조의
특징과 자연광이 지닌 봉인된 부재를 과장했다. 그것은 인공적이고

다채로운 색조를 가진 황혼 빛이었는데, 그 외관은 헷갈리게 하면서도 유혹적인 그 능력을 과시했다. 종이, 알루미늄 호일, 투명 필름, 퍼스펙스[4], 다양한 종류의 조명, 색칠한 MDF 의자와 '가구' 같은 다른 요소들, 비디오 프로젝션과 dogr가 꼼꼼하게 조정한 소리 구성 등으로 제작된 작품들에서, 작가는 어둠을 재료로 사용했다. 여기에서 어둠은 부재를 의미하는 것이 아니라 우리의 경험에 실제로 존재하는 것, 즉 의도적인 실명화로 시야를 가리는 것이었다. 약한 빛이 드는 분위기에서 공기는 작가의 개입과 만나 밀도가 높아지고 짙어졌다. 빛이 없기 때문에 볼 수 없고, 그 때문에 어둠은 공기의 밀도를 증가시키고 그 자체로 조각적인 존재가 되었다. 이 암흑은 점성을 지닌 물질로, 통과해야만 하는 것이다. 반절의 빛은 절반만 볼 수 있어서 불법적인 인상을 주는 분위기를 연출했고, 이러한 분위기는 관객들의 상상력에 일종의 '허가'를 내주었다. 이 분위기는 호일과 같은 상대적으로 '조악한' 재료들이 신비로운 광채를 얻게 하고, 관객들이 거주하는 세계와 작품들 안의 세계 사이의 경계를 유연하게 한다. 관객들은 미술관이라는 공간에서 통상 과장되기 마련인, 에티켓이나 사회적인 수용성의 관례에서 벗어나 절반은 숨겨진 이 공간에서 마음대로 행동할 수 있을 것이다. 그런 의미에서 이 반절의 어둠은 어떤 '덮개'로서 잠재적인 위반을 제안한다.

만약 우리가 갤러리에서 작품의 모든 요소와 공간적 '컨테이너'를 드러내주는 갤러리의 깨끗한 하얀빛에, 그리고 극장이나 영화관에서 무대나 스크린에만 빛이 집중되는 어둠에 길들여 있다면, 김성환은

4 Perspex, 유리 대신 쓰는 강력한 투명 아크릴—옮긴이.

'공간'과 '무대'의 융합을 통해 [관객의] 주의에 지속적으로 점진적인 변화를 일으켰다. 그는 작품의 배열에 대한 개인의 시각적 지각에 있어서 연극성의 감각과, 관객이 한 명의 배우로 보이는 작품에 몰입하는 것 사이에 존재하는 분리를 제거했다. 그의 작품의 '세계'는 실시간 경험을 가상으로 주조한 것에 구체성을 부여하기 위해 (드로잉이나 영상에서) 재현적 허구를 넘어선 영역으로 확장한다. [관객은] 안무적 행동을 의식적으로 자각하면서 자신의 몸을 가장 중심되는 영상인 ‹템퍼 클레이›를 관람할 수 있도록 디자인된 조각적 형태의 가구–플린스(plinth)에 앉아 적응해간다. 예를 들면, '코너의 플린스는 의자가 된다', '윌(Will)의 팔다리 같은 모양을 한 좌석', 혹은 '서 있는 남자를 위한 사운드 댐퍼의 은빛 웨이브(선택적)'[5]의 제목을 가진 좌석들이 그것이다. 여기에서 공간 주위로 움직이는 다른 몸들과 다른 형상들에 드리워진 그늘진 현전은 체험에 필수적인 것으로 느끼게 된다. 전시장에 방문했을 때, 누군가의 현전이 만든 그 형상은 어떻게든 각자의 위치 배치를 '완수했다'. 이러한 맥락에서 그 형상은, 오도허티가 망막 상의 경험에 기초한 '화이트 큐브'의 의식에 대해 평가할 때 관객을 불청객으로 상상하는 것과 같은 서툴고 달갑지 않은 침입자가 아니다. 오히려 이 형상은 설치물의 다양한 구조물들을 배경으로 한 그림자의 모습으로, 또 물리적 '척도'(measure)로 제시된다. 이는 김성환이 상상의 공간과 실제 공간 사이의 '다리'를 절합시키는 많은 방법들 중 하나다.

　　김성환은 갤러리의 관점이나 영화적 관점에서 관객성에 대한 관습적인 이해를 치밀하게 검토한다. 그는 작업에서 누가 보는 사람이고

5　　여기 소개된 이름들은 설치의 일부인 좌석 각각의 제목이다—편집자.

누가 보여지는 사람인지에 대한 혼동을 유발시키기 위해 관람(viewing) 행위['떠맡는 일'(undertaking)과 '공연하는 일'(performing)]를 그의 작품의 조각적 안무에 포함시킨다. 이 작업은 이러한 가정된 적극성/수동성의 관계가 고정되는 것을 거부하고, 관람의 유일한 형식으로서의 비디오 프로젝션의 표면을 만드는 것을 거부한다. 대신에 김성환은 기 디보르(Guy Debord)[6]가 모든 인간 관계 사이에 존재하는 스펙터클의 만연한 '스크린'에 대한 정식화를 시적이고 비평적으로 확장한다. 이 개념은 스마트폰과 스카이프의 멀티스크린 통신 네트워크를 통해 구체화되었다.

* * *

김성환이 어떻게 '마음-몸'의 이원성이 지닌 정교함이나 복잡함으로 보일지 모르는 물질적인 접촉과 판타지 공간을 함께 엮어내는지에 대해 더 깊이 생각해보려면, 시작점인 출입구로 돌아갈 필요가 있다. 두 개의 입구 중 왼쪽 문은 관객을 주 전시장의 부분적인 구획으로 지어진 낮은 지붕의 작은 방으로 이끈다. 이 방으로 가는 어두운 통로에서 흐릿한 녹색 조명이 벽에 새긴 텍스트를 비추는데, 여기서 폴 비릴리오의 『전쟁과 영화』[7]에서 개작한 단락 하나를 읽을 수 있다.

6 Guy Debord, *The Society of the Spectacle*, Berkley: University of California Press, 1976 ; (한국어판) 기 드보르, 『스펙타클의 사회』, 이경숙 옮김, 현실문화연구, 1996.

7 Paul Virilio, *War and Cinema: the logistics of perception*, tr. by Patrick Camiller, London: Verso, 1989; (한국어판) 폴 비릴리오, 『전쟁과 영화: 지각의 병참학』, 권혜원 옮김, 한나래, 2004.

초기 자연적인 요새의

사령 고지로부터

감시탑의

건축학적 혁신까지

관측 기구의 발전

위성

감시

인식의 영역을

확장하는 데 있어

끝은 없다

내가 너를 아는지

모르는지는

객관적인 눈(편집증)에

당신이 어떻게 보이는지

보다

중요하지 않다.[8]

모퉁이에서 복도는 계속 이어진다. 오른편에는 나사(NASA)가 밤의
세계를 찍은 이미지를 투명 필름에 복사해서 제작한 빛나는 지도가
걸려 있다. 종이의 검은 잉크 뒤로 빛을 비춘 드로잉은 수백 개의
작은 광점을 뿜어냈다. 공간 속으로 계속 들어가보면, 검은색 벤치와
함께 김성환의 비디오 ‹사령 고지의… 부터›(From the commanding

8 이 텍스트는 ‹사령 고지의… 부터›를 요약한, 이 비디오의 전체 제목이다―편집자.

heights…, 2007)를 상영하는 좀 더 어두운 방에 도달한다. 이 복도의
벽에 창문이 있는데, 그것은 오히려 양면 거울을 설치한 사각형의
개방 형태로, 그 양면 거울은 설치의 나머지 부분들에 모호한 시각을
제공했다. 이 숨겨진 시점에서 우리는 들키지 않은 채로 공간의 나머지
부분을 감시할 수 있다. 의도적으로 약간 흐릿하게 만든 퍼스펙스
렌즈를 통해 주 전시장을 점유한 다른 작품과 다른 관객들의 몸을
인식하는 것은 거의 불가능했다. 이 광경에는 마력이 깃들어 있었는데,
그것은 어두운 주 전시장에서 느낀 것과는 다른 종류의 위반이었다.
우린 이미 영상 속 세상이, 작가의 사적인 상상력 안에서 하나의
판타지로 만들어졌을 뿐만 아니라(이 비디오 자체는 작가의 아파트에서
촬영되었다는 친밀감을 지니고 있다. 근접 촬영으로 고백하는 장면에서
그가 카메라에 직접 말하는 모습은 작가의 아파트에서 찍은 장면이다),
모든 세상(지하에 있는 전시장)은 무대(옆쪽 문인 '사우스 탱크' 전시의
연극적 세팅을 기억해 반영한)[9]이기도 한 것을 느끼고 있다. 마치
CCTV의 가장 기본적인 형태인 듯, 우리는 전시장을 비밀스럽게 감시할
수 있었다.

　첫 번째 문과 매우 가까운 곳에 있는 두 번째 문은 작업으로
다가가는 대안적 경로로서, 관객들을 주 전시장으로 바로 인도한다.
그러나 문 안으로 갓 들어가면, 입구 쪽이 매우 어둡기 때문에 잠시
동안 그 낮은 조도에 적응하기 위해, 앞이 보이지 않아 더듬거리는
과정을 거쳐야 한다. 김성환은 벽에 부착된 검은색 카펫을 제외하고는

9　필자는 셰익스피어가 "모든 세상은 무대"라고 한 말을 암시하면서, 테이트 모던 전시
　　당시 '사우스 탱크'에서 하고 있던 연극적 전시를 연결하고 있다—옮긴이.

넓은 텅 빈 공간을 그대로 남겨두었는데, 여기서 검은 카펫은 곡선 면의 가장자리를 따라가는 통로를 암시하는 기능을 한다. 이 카펫을 지지대로 삼아 길을 찾고 싶은 욕망을 품고, 관객은 부드럽게 덮인 카펫의 견고함을 안내자로 삼아 공간을 거닐게 된다. 천, 나무, 페인트 같은 서로 다른 재료와 천으로 씌어지고 만들어져 있는 벽면의 '발견된' 천—차가운 느낌과 부드러운 느낌, 마모된 것 같은 느낌과 기름에 얼룩진 것 같은 느낌이 번갈아 들고, 벽의 기능적인 역사를 나타내주는, 페인트로 그린 이상한 룬(rune) 문자의 흔적—을 지나고서야 관객들은 ‹강냉이 그리고 뇌 씻기›(Washing Brain and Corn, 2010)라는 가장 먼저 보게 되는 비디오 장치를 만나게 된다.

설치에서 드로잉들은 벽에도 걸려 있고, 조명이 설치된 유리 진열장 안에도 놓여 있다. 작가는 먼저 펜으로 드로잉을 하고 그 후에 투명 필름을 겹쳐 포스터펜으로 그리거나, 트레이싱지에 그린 드로잉들을 스캔하고 확대하여 비닐 프린트에 옮기고 불필요한 비닐을 벗겨낸다. 비디오 작업은 물리적 존재(사람)가 영상을 보는 데 필요한 건축적 요소들—마음과 몸 사이의 '다리'로 기능하는 좌석과 다른 지지대의 형식으로—을 항상 정교하게 갖추고 있었다. 그에 반해 공간 속에서 드로잉들은 시야에서 반쯤 가려진 채 거의 부수적으로 등장했다. 이런 맥락에서 드로잉은 특별한 대화 상대가 없는, 즉 유아론적인 하나의 실천을 재현하고 있는 것처럼 보인다. 이 드로잉들은 순수한 내면성의, 즉 어린아이 같고 언어 이전의 표현을 허락한 듯한 심연의 판타지 공간을 제안했다.

그 공간의 이중으로 된 출입문이 지닌 순환성과 대칭성에서의 고전주의나 조화와는 반대로, 김성환은 이접(disjuncture)의 느낌을

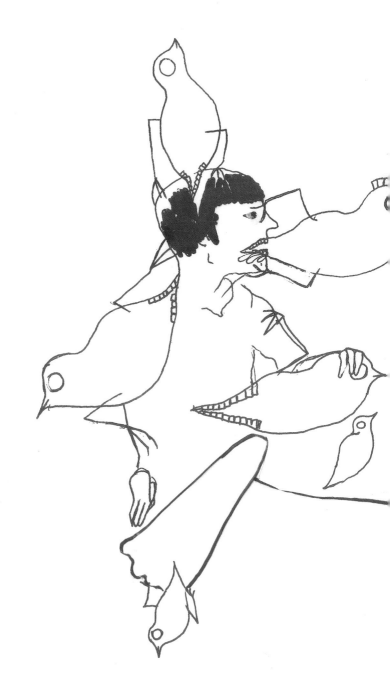

you are so naive
you've swallowed
everything you've
been told, without
exception. and then
you say you dont
believe in bird

내기 위해 두 개의 통로를 만들었다. 그가 관객이 첫 번째 입구를 거쳐 주 전시장으로 접근하는 것을 거부하는 것은, 그것이 유혹적인 광경을 보여준다고 해도(흐릿한 렌즈를 통해서 내부를 볼 수 있기에), 내가 위에서 설명했듯이 공격적인 느낌을 준다. 작가는 이 거대한 산업용 방을 불균등한 두 개의 구획으로 나누고, 일종의 막다른 길이자 '숨어서 다른 사람을 관찰하는 곳'으로 '대기실'을 먼저 만들었다. 이러한 방식들에서 작가의 건축적 개입은 전체 설치 안에서 응시하고 (혹은 관람하고) 행동하는 것 사이의 관계에 대한 구조적인 은유로 나타났다. 작품 세계를 들여다보게 해주는 창인 이 방의 '스크린'은 공간을 이중으로 된 연극적인 공간으로 나눈다. 어떤 시각에서 보면, 관객들이 전시장 여기저기에서 보임에 따라 이 방은 관객들의 행동과 몸, 몸짓을 통한 공연된(performed) 공간으로 이해될 수도 있다. 한편, 이 '작은 방'의 반대편의, 주 전시장에 있는 관객들은 빛나는 거울에 비친 자신의 모습을 흘끗 볼지도 모른다. 그들을 감시하는지 인식하지 못한 채 말이다.

하지만, 내가 앞서 설명했듯이 회색의 문지방 공간을 '중립성'의 공간과 혼동해서는 안 된다. 내 기억으로는 작가 조엘 튀엘링스(Joëlle Tuerlinckx)가 확장된 전시 설치에서 코닥의 시험용 색상인 회색을 시작점으로 삼았었다. 2012년 브뤼셀 비엘스(WIELS Contemporary Art Centre)에서 열린 회고전에서는 상반된 이분법의 풀리지 않는 긴장감이 전시를 지배했다. 튀엘링스와 마찬가지로, 김성환이 제시한 명백한 중간 색조는 양극성의 축에 기반하는 듯하다. 긍정적인 것과 부정적인 것을 연결하는 지점인 양극성의 축은 불안정하고 불안하게 하는 힘의 역동성, 훈련, 굴복을 강조한다. 〈개 비디오〉(Dog Video, 2006)는 이런

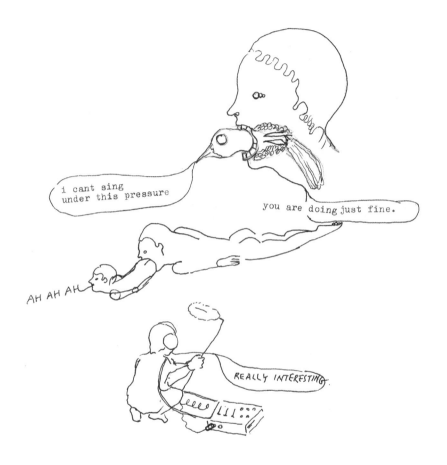

암시적 분위기를 더 명료하게 보여준다. 비디오 프레임에 두 남자가 등장한다. 한 명은 종이 가면을 쓰고 있는데, 작가가 '자신의 아버지'를 연기하면서 그에게 개로 분하여 연기하도록 지시한다. 따라서 개로 분한 그는 앉고, 기다리고, '발'을 내밀 것을 명령받는다. 비록 그 행위는 팬터마임 같은 모양을 하고 있지만, 개 캐릭터가 복종을 수행함에 따라 불편한 감정을 전한다.

　이 설치를 위해 새롭게 제작 의뢰를 받아 만든 작품 ‹템퍼 클레이›는 어린 시절, 훈육, 노동, 재산과 같은 주제를 초현실적 내러티브로 구체화하고 있다. 다른 이미지들 중에서, 재산의 이미지는 실제 집(서울에 있는 현대아파트)과 꿈의 집(외곽 지역에 있는)의 등장으로 상징화된다. 외곽에 있는 꿈의 공간으로 설정된 영상 장면들은 입문자를 위한 통과의례로 보이는 듯한 것을 연출한다. 한 인물—작가가 연기하진 않았지만 그를 환기시키는—이 강 근처의 긴 줄에 매달려 흔들리며 불타는 깡통을 본다. 또 다른 이의 얼굴 앞에선 종이가 타고 있다. 손을 잡고 원을 이룬 사람들이 야외의 작은 모닥불 둘레에서 춤을 춘다. 보이지 않은 주체가 도시의 아파트 바닥에 쏟아진 우유를 닦는 동안 배경에서는 다른 이들이 맨발로 앞뒤를 반복해서 걷는다. 이 영상이 지닌 제의적 요소와 폭력적인 태도의 함의는 사디즘의 위협을 내포하며, 이는 행동과 사물들 사이에 존재하는, 인과관계를 나타내는 조각적인 시로 변모한다.

　‹템퍼 클레이› 영상을 위해 김성환이 사용한 중요한 참고자료 중 하나가 『리어 왕』이었다는 것은 이 설치가 에워싼 어둠과 보는 행위, 권력을 다룬다는 점에서 설득력이 있다. 셰익스피어의 비극 중에서 리어 왕의 서사는 그가 인생 만년에 유배 기간을 거치는 이야기로, 일종의

순서가 뒤바뀐 통과의례를 상징한다. 리어 왕은 왕궁에서 쫓겨나, 가장 기본적인 의미에서의 삶을 경험하며 자연에 맞서 싸운다. 우리와 그는, 그가 매우 취약한, 단지 '진흙'에 불과한 존재라는 것을 안다. 리어 왕이 더 이상 영향력을 발휘하거나 무언가를 통제할 수 없게 되었을 때, 그의 성질은 '누그러져'(그리고 고약해져)버렸다. 너무 늦은 나이에 이 '의식'을 거치면서 그는 다시 어린아이가 되어버리고 만다. 그가 권력을 잃은 후, 이 의식은 어디론가로 넘어가기 위한 통로가 아니기 때문에 하나의 패러디가 된다.

인류학자 빅터 터너(Victor Turner)가 잠비아의 은뎀부(Ndembu) 족이 행하는 통과의례에 관해 분석한 「문지방성과 코뮤니타스」 (Liminality and Communitas)에서 우리는 개인들이, 특히 지도자가 될 운명에 처한 사람들이 어떻게 시험을 치르고, 따라서 마치 그들이 '진흙이나 먼지'[10]가 된 듯 겸허하고 순종적인 모습을 보여줘야 하는지 알게 된다. 입문자는 공동체와의 관계에서 '존재'의 제로 상태를 통과하게 된다. 터너는 다음과 같이 쓰고 있다.

> 문지방성 안에서 신참자는 빈 석판(blank slate)인 백지
> 상태여야만 한다. 그리고 그 위에 그의 새로운 지위에
> 걸맞게 집단의 지식과 지혜를 새겨 넣는다. 이들은
> 지극히 생리적인 성격의 시련과 굴욕을 감수해야
> 한다. 이 절차는 부분적으로는 이전에 가지고 있던

10 Victor Turner, "Liminality and Communitas", *The Ritual Process: Structure and Anti-Structure, Chicago*, Aldine Publishing, 1969; (한국어판) 빅터 터너, 『의례의 과정』, 한국심리치료연구소, 2005.

지위를 파괴하고, 부분적으로는 이들이 새로운 책임을
감당할 수 있게 준비하고 새로 주어질 특권을 악용하지
않도록 그들의 본성을 누그러트리게 한다는 것을
나타낸다. 신참자들은 원래부터 자신들이 사회에 의해
형태가 부여되는 진흙이나 먼지, 단순한 물질일 뿐이라는
것을 인식해야만 한다.

이스트 탱크에서 보여준 김성환의 설치에는 1970년대부터 소위
'학제간' 예술이라고 알려진 장르의 요소들이 감지된다. 그러나 이
세대의 특정 인물들, 특히 한때 작가의 스승이었던 조안 조나스(Joan
Jonas)가 김성환에게 의미 있는 영향을 미쳤다 해도, 그가 21세기
초 주체, 카메라, 공간 간의 관계를 이전과는 완전히 다른 방식으로
이해했음은 분명하다. 만약 미술의 오래된 '분과들'(disciplines)이
회화와 조각으로 시작해서 사진과 '뉴미디어'를 포함해 확장되면서,
전후 시기에 나눠지고 뒤섞였다면, 요즘 활동하는 작가들은 분과는
없는(예술학교에서 매체를 전문적으로 다루는 훈련은 점점 드물어지고
있다) 반면에 이미지가 지배하는 복잡한 환경에 처해 있음을 알고
있다. 더욱 확장된 후기자본주의 세계에서 모든 것은 이미지 규율에
광범위하게 종속되어 있다. 김성환의 작업에서 터너가 초입자의
통과의례에 대해 설명한 것이 의미하는 바는, 후기자본주의적인
기 드보르적 '스크린'이 우리에게 미친 영향에 대한 은유로 볼 수
있다. 우리는 이미지가 모든 방면에서 우리에게 압력을 가하는 시대에
살고 있다. 우리의 물리적인 몸은 이미지-스크린과의 관계에 따라
주조되고, 배치되고, 정향(定向)된다.

이스트 탱크에서 영화와 비디오가 간간이 끼어서 상영되고 있는 김성환의 몰입형 환경은 폭력적인 억압이 우리 존재감을 지배하는 상황을 인식하면서, 이미지의 세계와 우리와의 관계를 육화된 주체로서 재설정하고자 했다. 작가는 그 공간으로 진입할 때 갑작스런 어둠에 적응하기 전까지 앞이 안 보여, 그 환경에 굴복하고 방향감각을 잃게 되는 미지의 영역으로의 몰입형 경로를 구축했다. 이 작업은 우리가 물리적으로 타협해야만 하는 개념적인 질문들에 문제를 제기했다. 이미지와 우리 자신의 관계를 어떻게 설정할 것인가? 어떻게 이미지에 거주할 것인가? 우리 자신의 위치를 어떻게 설정할 것인가? 우리가 보고 있는, 허구적으로 생각해낸 세계에 어떻게 하면 포섭되지 않을 것인가? 우리가 보이지 않을 수 있는 공간을 어둠 속에서 어떻게 찾을 것인가? 전시에 포함된 비릴리오의 참조문은 모든 것을 볼 수 있는 하나의 눈이 우리를 보고 있음을, 모든 곳에서 감시로 인한 편집증을 불러일으키고 있음을 암시했다. 김성환의 세계는 권력 위계를 파편화되고 흩어진 응시를 만들어낸다. 김성환은 형상과 그림자, 스크린으로 구성된 환각적인 '거울 방' 안에서 쉽게 포착해내기 어려운 상호적인 관찰 상태를 창조해낸다.

II.

말 아님 노래

김성환

이 글은 2013년 10월 6일 암스테르담 스테델릭
미술관(Stedelijk Museum Amsterdam)에서 열린
강연용으로 처음 작성되었고, 이후 출판에 맞게 다듬은
것이다.

실수를 저지르는 경우든 이를 피하려고 하는 경우든 퍼포먼스는
실수라는 개념에 사로잡힐 때가 많다. 퍼포먼스에서 벌어진 실수 전후에
양해를 구하기 위해 변명이라는 형태가 쓰이기 마련이다: "실수를 해도
멈추지 말라. 아무도 알아차리지 못할 거니까." "그건 원래 의도했던
것이다."[1] 이러한 변명들은 작가가 실수를 했을 때, 다시 말해 이로

1 때로는 관객이 비슷한 질문을 하기도 한다. "의도하신 겁니까?"

인해 작가가 당황하거나 불안해하거나 실수를 정당화할 권리(right)[2]가 있다고 느꼈을 때, 관객에게 받아들여지고 싶은 작가의 진정한 욕구로도 이해할 수 있다. 하지만 어떤 경우에는 변명이 처음부터 퍼포먼스의 일부로 포함되기도 한다. 일례로 나는 "이 강연은 정합적(coherent)이지 않을 것이다"라고 말하면서 강연을 시작할 수도 있었다. 이렇게 변명을 미리 해두는 행위를 특정 문화의 소산으로 굳이 간주하려는 의도는 아니지만, 다음과 같은 정보를 이 글에 한번 흘려보겠다. 처음으로 일본인 친구가 생겼을 때, 나는 그가 하는 말 중에서 "내 생각에는……"(I think…)으로 시작하는 문장이 너무 많은 것이 의아했다. 심지어 내 눈에는 명백한 상황으로 보일 때조차, 그는 "그렇다"(yes)라고 말하지 않았다. 대신 "내 생각에는 그런 것 같아"(I think yes)라고 말했다. 이러한 표현은 [일본어에서] 흔히 쓰이는 동사인 '생각되다'(思える)[3]를 번역한 데서 온 것이다.

TV 채널에서처럼, 강연 장소는 일정한 수의 관객으로 채워진 공간이다. 만약 강사가 여러 형식 중에서 정합성이라는

2 여기서 내가 '권리'라는 단어를 사용한 것은, 본질적으로 다른 사람이 아닌 작가 자신만이 작품에 벌어진 실수를 수정하거나 용인할 수 있는 권리를 지닌다고 여기는 경우가 많기 때문이다.

3 일본어 동사 '오모에루'(思える)는 생각하다, 믿다, 평가하다라는 의미를 가지고 있다.

['오모에루'(思える)는 '오모우'(思う, 생각하다)를 기본형으로 하는 동사로, '생각할 수 있다'(가능) 혹은 '생각되다'(피동)의 뜻을 지닌다. 그런데 일본어에서 '생각하다'의 의미인 두 동사, '오모우'와 '간가에루'(考える)는 실상 뜻이 다르다. '오모우'는 이성적인 판단보다는 자연스럽게 느껴지는 정서나 감정이 가미된 말로 '마음속에 어떤 생각을 떠올리다'의 뜻인 반면, '간가에루'는 '어떤 문제를 둘러싸고 머릿속에서 이런저런 생각을 비교하고 판단하는 것'을 의미한다. 위의 일화에서 일본인 친구의 '오모에루'는 이성적으로 따져보았을 때 그렇다고 판단된다(간가에루)는 의지의 표현이 아니라, 그저 내게는 자연히 그렇게 느껴진다(오모에루)는 상태의 표출일 것이다—옮긴이.]

형식을 의식적으로 선택한 것이 아니라면, 해당 강연의 정합성은 습관적인(habitual) 것이라 할 수 있을 것이다. 습관적 정합성은 꼭 강사가 의도한 것은 아니고, 그 채널 공간이 부여한 형식이다. 관행이든(가끔 강사 자신의 의도와 일치할 경우도 있지만), 강사가 그렇게 배웠든(가정교육으로 배웠든 학교교육으로 배웠든), 요청이든 간에 말이다. 여기서 요청이란 강사에게 강연 전 강연에 대한 제안서를 제출하라고 요구하는 초청기관의 요청을 뜻한다. 때로는 이러한 요청의 기원이 그 기관의 프로그램에 해당 강사를 초빙하는 행사를 실현하기 위해 특정 주제를 마련한 전년도 예산에서부터 비롯된다고 볼 수도 있다.

CD를 틀어준다.

【페이드인(FI)과 페이드아웃(FO)[4]: 2011년 8월 서울에서 녹음한 매미 소리[5]】

여기서 하고픈 얘기가 하나 있다. 예전에 학생이었을 때, 나는 한 여자에 대한 영화를 찍은 적이 있다. 그 여자는 내 친구였다. 나는 그녀의 가슴에 부착형 마이크를 부착하고, 울어달라고 말한 후

4 'FI'는 페이드인(fade-in), 'FO'는 페이드아웃(fade-out)의 약어로, 영화 대본에서 관습적으로 쓰는 표현이다―편집자.

5 〈하울 바울 아울〉(Howl Bowel Owl, 2013) 중 1번 트랙이다.

 [이 제목은 '울'로 끝나는 소리의 각운을 이용한 것으로, '울부짖음 창자 올빼미'라는 뜻이다―옮긴이.]

카메라를 돌리기 시작했다. 이 작업의 배경에는 여러 아이디어들이 있지만 이 강연에서는 생략하겠다. 영화는 약 3분간(슈퍼 8 필름이 다 돌아가는 시간) 지속되는데, 어깨 위로 인물의 정면을 보여준다. 미국 대학 제도에는 '비평'(crit)이라고 부르는 평가 방식이 있다. 비평 시간에는 동료 학생 및 교수들이 참석해, 작업을 발표하고 나면 이에 대해 이야기한다. 그들 중 하나가 이 여자의 이미지를 아프가니스탄에서 벌어지고 있는 사태와 관련해 생각하지 않을 수 없다고 말했다. 당시는 2001년으로 9·11 사태가 벌어진 이후였다. 나는 그렇게 생각해본 일도 없을뿐더러 내 작업이 아프가니스탄에 대한 것이 아니라고 했다. 내 친구인 여성은 인도계 미국인으로 미국에서 자란 사람이었고, 그녀의 이름은 타누(Tanu)였다. 하지만 이 순간 모르는 사람의 눈에는 그 친구가 아프가니스탄인으로 보였던 것이다. 나는 타누를 이미지로 의식하게 되었다.

이러한 순간에 감정은 두 가지 방향으로 일어난다. 하나는 "그건 내 의도가 아니다"라고 느끼는 것이고, 다른 하나는 "아, 내가 그걸 의도해야 했었나?"라고 반응하는 것이다. 첫 번째 경우는 의사소통에 문제가 있다고 여기는 것이고, 두 번째 경우는 수용자 측이 받아들였으면 하는 것이다. 이럴 때 타누의 실제 정체성은 보는 이가 수용하는 그녀의 정체성과는 무관하다. 어떻든 이미지는 늘 타인들에게 무언가 다른 것을 의미하기 때문이다. 첫 번째 방향은 보는 이의 분별(differentiation)을 요구한 것이고, 두 번째 방향은 보는 이한테 수용되기 위한 것이다. "당신이 맞아. 의도한 거야. 전에 그걸 의도하지 않았더라도, 결국엔 그걸 의도하게 되었을 테니까."

〈게이조의 여름 나날-1937년의 기록〉(Summer days in Keijo-

written in 1937, 2007)[6]에 등장하는 여성은 네덜란드 작가 미카 반 데 보르트(Mieke Van de Voort)다. 이 영화에는 미카가 다음 해에 헐릴 예정인 세운상가에 들어가는 장면이 있다. 여기서도 이 빌딩이 왜 지어졌는지 혹은 철거되었는지에 대한 이유는 굳이 설명하지 않겠다. 이 영화의 나머지 장면에는 각기 다른 장소에 세워진 일련의 가짜 파사드(faux-façade)[7]들이 보인다. 같은 장소라 할지라도 이 영화에서 내가 보여주는 것이 1937년에 글을 쓴 스텐 베리만(Sten Bergman)이 과거에 보았던 것과는 다르기 때문이다.[8] 영화에서 세운상가 장면은 변화를 이미 예측한 채, 1년 후 또 다른 가짜 파사드가 될 무언가의 내부에 미커가 존재하는 유일한 장소다. 내게 이것은 마술적인 경험이었다. 대개의 경우 외부에서 보이는 무언가의 내부에 존재하는 경험인 것이다. 좀 더 정확히 말하자면, 그것은 과거에는 주로 각기 다른 여러 외부들에서 보였고 미래에는 또 다른 여러 외부들로 보이게 될 무언가의 내부에 한순간 존재하는 경험이었다.

그런 점에서 나는 '나'라는 인칭을 사용해 내부성(interiority)의

6 게이조는 일제시대 서울의 호칭이던 경성(京城)의 일본어 음역이다―옮긴이.

7 1937년의 건물 파사드는 무슨 이유에서든(예를 들자면 방화 후 재건) 2007년의 파사드와 다르다. 그렇더라도 텍스트는 1937년의 파사드를 지칭하는 반면, 영상은 2007년의 파사드를 보여준다. 과거의 유령-이미지를 대변하는 현재-이미지를 묘사하기 위해 나는 '가짜 파사드'라는 말을 쓰고 있다.

8 Sten Bergman, *In Korean Wilds And Villages*, trans. F. Whyte, London: John Gifford, 1938. '게이조의 여름 나날'은 이 책의 한 장의 제목이다―편집자.

 스텐 베리만은 스웨덴의 탐험가이자 동물학자로, 스웨덴 왕립자연사박물관에 소장할 조류 표본을 수집하기 위해 1935년 한국 땅을 밟았다. 이후 그는 약 2년간 북한 일대에서 조류 표본을 수집하는 한편, 틈틈이 전국을 돌며 한국의 풍물과 생활상을 기록했다. 이를 엮은 책이 〈게이조의 여름 나날–1937년의 기록〉의 텍스트에 큰 영향을 준 위의 책이며, 우리나라에도 『한국의 야생동물지』(신복룡 옮김, 집문당, 1999)라는 제목으로 번역되어 있다―옮긴이.

구축을 보여줄 수 있음을 깨달았다. '나'는 불가피하게 소멸되겠지만, 그 내부성의 구축은 기록될 수 있다. 구축된 것이 지어낸(fabricated) 것인지 이미 존재하는 것인지는 별개의 문제다. 건축의 측면에서 볼 때 내부성은 평면도, 단면도, 표면 재질, 내부공간 탐사로를 보여주는 것일 수 있다. 내부성은 파사드의 상징적인 의미와는 분별되지만, 파사드와의 사이에서 방향을 제시함으로써 건축을 벡터 공간에 자리매김한다. 여기서 시작해 저기에 이른다고. 예를 들어 타누는 미국인이지만(정보), 2001년에는 아프가니스탄인으로 간주되었다(벡터 공간). 정확히 인용할 수는 없지만 크리스 마커(Chris Marker)는 어딘가에서 다음과 같은 요지의 말을 한 적이 있다. "영화를 제작할 때 개인적인 소재를 이용하는 것은 영화감독으로서 가장 겸손한 행위 중 하나다." 이 말은 시네마 베리테(cinéma vérité) 시대의 영화감독으로서는 흥미로운 의견이다. →[9] [이런 관점에서 볼 때] 〈알제리 전투〉(La Battaglia Di Algeri, 1966)는 물론 아름답지만 동시에 거북할 정도로 청결하고 보편적이다.[10]

만약 '나'라는 것이 정말 중요하지 않다면, '나'를 배제시킬 정도로 관심과 주의를 기울이게 만드는 요인은 무엇인가? 나이가 들면서 우리 스스로를 사회의 표본으로 인지하게 되는 것은 당연한 일이다. 하지만 이 사실은 나의 내부성을, 나 같은 사람을 만들어낸 무언가와

9 '→' 기호는 조건문을 표현하는 연산기호다—편집자.

10 "나는 주로 멈추지 않는 해방의 과정을 보여주는 데 관심이 있다. 비단 알제리뿐 아니라 전 세계에 걸쳐 일어나는 해방의 움직임 말이다." Edward Said, "The Dictatorship of Truth: An Interview with Gillo Pontecorvo," *Cinéaste*, vol. 25, no. 2, 2000, p. 64. 폰테코르보가 멈추지 않는 해방의 과정을 (어떤 예도 들지 않고) 연역적으로 추론할 수 있다면, 전 세계에 걸쳐 일어나는 해방 대신 알제리에서 일어나는 특정한 해방의 과정만으로 만족할 수는 없는가?

연관시키는 방법을 디자인하는 것과는 별개이다. 이때 디자인은 (맥락 없이는 완전히 무의미한) 자료의 세계와, (자료를 현실로 바꾸는) 그 세계와 결부된 감정 사이를 잇는 다리의 구축이다.

이제 ‹게이조의 여름 나날–1937년의 기록›를 처음 설치했을 때 벽에 썼던 텍스트를 보자.

【벽에 쓴 텍스트(wall text)를 읽는다】

【‹게이조의 여름 나날–1937년의 기록›을 보여준다】

스텐 베리만은 조선총독부 건물(또는 대문)을 제대로 보지 못한다. 한 대문이 사라지고 다른 대문이 나타난다.

미카 반 데 보르트는 조선총독부 건물(또는 대문)을 제대로 보지 못한다. 이런 도식이 계속된다. 또 하나의 대문이 사라지고 다른 대문이 나타난다.

만약 서로 다른 두 시기에 속한 각각의 사라짐 현상이 하나의 장소에서 일어난다면, 마치 수학처럼 세부 사항들(어떻게, 왜, 무엇이 사라졌는지)을 등식의 양쪽에서 소거해나갈 수 있다. 그렇게 소거한 끝에 마지막으로 남는 것은 오해의 행위 또는 본 것을 하나의 요약된 텍스트로 줄이려는 욕망 자체다. 1937년에 스텐 베리만이 그렇게 했고, 이후 한 장소에서 다른 장소로 대문을 옮겨야 할 이유가 생길 때마다 같은 일이 여러 차례 반복되었다. 한때 존재했던 사라진 것을 애도의 눈으로 되돌아보는 행위를 흔히 향수(nostalgia)라고 부른다. 그렇다면 애도의 대상이 이미 사라진 채 특정한 맥락도 없이 각기 다른 두 시기의

향수 행위가 한 장소에서 반복되는 것을 무어라 부를까? 그저 고개 돌리기일까?

【〈강냉이 그리고 뇌 씻기〉를 튼다】

작업 설명의 텍스트는 내가 한국어와 영어로 동시에 썼다. 두 텍스트는 내용이 다르다. 이런 류의 텍스트는 보통 겨냥하는 관객층이 있고 글자 수 제한이 있는 경우가 많다. 글이 과하게(이 판단은 홍보 담당 관료가 결정하곤 한다) 시적이거나 복잡할 경우, 글은 잘리거나 수정된다. [그 경우 본래가 아닌] '다른 무언가가 되는 것이다.'

요약은 보통 읽기도 빠르고 쓰기도 빠르다. 시간의 틀은 요약을 필요로 하는 문화와 관계가 깊다. 마찬가지로, 큐레이터로부터 전시장에서 상영시간이 긴 영상을 보여주는 어려움(일반 관객의 주된 불만사항이 아닌 경우가 많다)에 대해 들을 때면 나는 벨러 타르(Béla Tarr)의 결정을 떠올린다. 그는 코닥의 11분짜리 필름 롤이 한 숏(shot)의 최대 길이를 결정하는 데 저항해 필름 롤을 이어 붙였다. 벨러 타르의 이러한 결정은 자신의 영화를 분별화하기 위한 저항일까? 다음으로 생각나는 것은 «뉴욕타임즈» 매거진과 수전 손택(Susan Sontag)의 글에 관련된 일화다. 손택은 널리 알려진 한 에세이[11]에서 벨라 타르에 대해 쓴 적이 있다. 이 글을 잡지에 재수록하는 과정에서, «뉴욕타임즈» 매거진의 편집자는 벨러 타르를 아무도 모를 거라고 생각해 벨러 타르의 이름과 그의 작품을 언급한 부분을 빼버렸다.

11 Susan Sontag, "The Decay of Cinema," *The New York Times*, February 25, 1996.

여기서 '아무도'는 이 감독을 아는 무리가 아니라, 그를 모르는 무리를 지칭하는 게 분명하다. 조너선 로젠바움(Jonathan Rosenbaum)을 비롯한 여러 사람들이 삭제 사건에 대해 글을 써서 항의했고,[12] 그들의 글 덕분에 나 또한 이 사실을 알게 되었을 것이다. 그들의 2차 저술도 벨러 타르의 결정과 같은 맥락에서 저항의 한 형태로 볼 수 있을까? 이 사건은 구스 반 산트(Gus van Sant)가 추진한 벨러 타르의 뉴욕근대미술관(MoMA) 회고전(2001)이 열리기 전의 일이다. 구스 반 산트는 2003년 ‹엘리펀트›(Elephant)에서 필름을 이어 만든 롱테이크 이동 촬영(follow shot) 방식을 벨러 타르로부터 인용했다. 같은 맥락에서 또 하나의 질문: 구스 반 산트의 인용에도 여전히 저항이 남아 있는가?

나는 최근 예전의 영화 스승이던 알프레드 거제티(Alfred Guzzetti)의 강연에 다녀왔다. 그는 많은 작업을 필름으로 제작했고, 1990년대 후반 혹은 2000년대 초반에야 비디오로 작품을 만들기 시작했다. 나는 그에게 필름 작업의 배급과 소장에 대해 질문했다. 그는 모든 매체는 각자의 자리를 가지고 있다고 확신(동의할 수 있는 발언)했지만, 필름 작업의 경우 적절한 배급 형식을 유지하려는 노력이 소용없다(vanity)[13](의견이 갈릴 수 있는 발언)는 것도 알고 있었다. 이것도 저항인가? 거제티는 만약 자신의 사후에 본인 작업에 적절한 배급 경로가 소멸된다면, 자신이 생전에 과연 뭘 해온 것인지 의문이 간다 했다. 불교의 경구(aphorism)의 세계로 인도하려는 의도에서 이런

12 Jonathan Rosenbaum, "A Place in the Pantheon: Films by Bela Tarr," *Chicago Reader*, May 9, 1996—옮긴이.

13 'in vain'을 의미한다.

이야기를 하는 것은 아니다. [비록 내가 '공수래 공수거'(空手來 空手去) 같은 형식의 글을 아주 좋아하기는 하지만 말이다.]

최종 편집본(final cut)으로 작업이 끝난 것이 아닌 것처럼, 작업 제안으로 작업이 시작되는 것은 아니다. 레지던시에 참가하고, 1차 언어를 무엇으로 할지 고르고, 배급 방식을 선택하고, 특정한 공명 경로를 승인하는 것은 (분별과 수용 사이에서) 어디에 선을 그어야 할지를 정해야 한다는 점에서 도덕적(종종 매우 실질적인) 딜레마의 순간들의 연속이다. 내가 이런 말을 하면서까지 그런 선을 그을 수 있을까? "맞다. 그게 내 의도다. 당신이 이해한 것이 내가 의도한 대로다. 당신이 〈녹색 광선〉(Le Rayon Vert, 1986)을 필름이 아닌 비디오로 봐서 영화의 정수인 특정 색채[녹색]를 결국 못 봤다면, 그게 앞으로 나의 의도라고 할 것이다[에릭 로메르(Eric Rohmer)와 터시타 딘(Tacita Dean) 참조]. 이 필름도 결국 유튜브에서 파편적으로 볼 수 있겠지만, 그것까지도 이 영화가 의도하는 바가 될 것이다." 다른 이들도 동의할지는 모르지만, 내 세대의 작가들은 제작 당시부터 작품의 광상시적(rhapsodic) 운명을 쉽게 받아들인다는 점이 두드러진다. 작업을 만드는 이들은 미리 작업 제안, 예산 책정, 배급에 능숙히 대비한다. 나는 MIT에 재학 중일 때 한 동료 학생이 논문 제출일 한 달 전 회의에서 다음과 같이 말한 것을 기억한다. "지난 몇 달간 몹시 분주했다. 장학금 심의 위원장, 학장과의 면담을 성공적으로 마쳤고, 현재 그들의 답변을 기다리고 있다." 그 학생은 소위 사전 제작(pre-production) 혹은 작업 여건이라고 부르는 과정을 주로 처리하고 있었던 것이다.

〈강냉이 그리고 뇌 씻기〉에서 나는 데이비드[14]에게 로베르 브레송의 〈무셰트〉(Mouchette, 1967)를 본 후 몬테베르디의 〈성모 마리아를 위한 저녁 기도〉(Vespers, 1610)를 커버해달라고 부탁했다. 브레송은 변명이라는 행위를 일찍이 포기하는 인물들을 꾸준히 묘사했던 영화감독이다. 브레송 영화의 등장인물들은 '그렇지 않았더라면'(차라리 해명했더라면) 선뜻 용서받았을 자신의 위기를 타인에게 설명하지 않아서 스스로를 분별화하는 이들이다. '그렇지 않았더라면'이란 말은 이를테면 받아들여지기를 원하는 무셰트의 마음의 발현을 일컫는다. 만약 무셰트가 자신의 위기에 대해 후회나 부끄러움을 보였더라면, 타인들은 그녀를 눈감아주거나 용서하거나 심지어 받아들여주기까지 했을 것이다. [자기 위기의 해명에 반해] 저항하는 행위는 위기에 처한 이를 돕고자 하는 사람의 얼굴에 따귀를 때리는 것이다. 이런 인물을 묘사한다고 브레송 자신이 감독으로서 무셰트와 비슷한 종류의 저항을 하는 역할을 사회에서 맡아왔다는 의미는 아니다. 나는 타협과 소통이 교차되는 어딘가에 감독과 제작자의 역할이 있다고 본다. 내 이야기의 주된 초점은 브레송이 이 같은 인물을 반복해 보여준다는 점이다. [참고로 발저(Robert Walser)와 릴케(Rainer Maria Rilke), 베른하르트(Thomas Bernhard)는 모두 이와 비슷한 인물을 묘사하고 있다.]

'밥 주는 손을 물지 말아라.'

14 데이비드 마이클 디그레고리오(David Michael DiGregorio), 일명 '도거'(dogr)라 칭한다.

이런 격언은 출판할 의도가 애초부터 없는 글을 쓰는 많은 작가들한테 아무런 영감도 주지 못했을 법하다. 롤랑 바르트(Roland Barthes)는 글이 오랫동안 안 써질 때 이용하던 다양한 기술 중 하나로 출판하지 않을 글쓰기에 대해 이야기한 적이 있다(이 말은 혹자가 글을 쓰는 데 어려움을 겪는 이유가 결국 도덕적 딜레마의 부담 때문이라는 의미가 될 수 있을까?). 귀스타브 플로베르(Gustave Flaubert)는 다음과 같이 말했다(이 행적을 미화하려고 인용하는 것은 아니다). "만약 내가 대중에게 (완성된 작품을) 선보인다면, 그것은 어리석음의 소치이고 '반드시 출판되어야 한다'는, 나로서는 불필요하다고 여기는 일반적인 생각에 타협한 결과다."[15] 샤를 보들레르(Charles Baudelaire)는 이렇게 말했다. "결국 누군가를 위해 책을 써야 한다는 사실이 불가결한 것인가?"[16] 또 다른 예로 아녜스 바르다(Agnès Varda)가 있다. 그녀는 DVD 부록이라는 형식을 통해 자신의 영화에 대해 설명하며 발표와 미공개 사이의 틈새 공간에 놓인 특이한 사물들을 제시한다.

로베르토 볼라뇨(Roberto Bolaño)의 시도 역시 마찬가지다. 그는 출판을 염두에 두지 않고 수많은 시를 썼다. 그의 책은 작가의 생애 후반기에 연이어 출간되었는데, '돈을 벌기 위해서'였다고 할 수도 있다. 특히 영역본은 작가가 사망할 무렵 나왔다. 알다시피 시라는 형식은 결과물이 동시대에 수용되는 정도가 줄어들거나 수용 자체가 다음 세대로 지연되는 현상으로 고통받는 장르다. 이는 트위터 같은 다른

15 Roland Barthes, *The Preparation of the Novel: Lecture Courses and Seminars at the Collège de France (1978-1979 and 1979-1980)*, trans. Kate Briggs, New York: Columbia University Press, 2011.

16 위의 책에서 인용.

매체를 통해 현대의 정보가 요령껏 실시간 소비되고, 읽히고, 논의되는 것과는 대조이다.[17]

[손쉽게 수용될 수 있는 이러한 형태의] 정반대쪽 끝에는 수명이 긴 사물들이 있다. 이러한 사물은 다기능적(multi-functional) 속성을 지닌다. 이런 사물은 소위 '본래 의도한 용도'가 아니더라도 몇 번이고 재활용될 수 있다. 그것들은 이전의 의도를 기꺼이 낯선 의도에 넘겨준다. 이처럼 생소한 의도마저도 받아들일 수 있는 용기(容器)는 수용하고자 하는 욕구를 충족시킨다. 『어둠을 청하기』(Soliciting Darkness)는 핀다로스(Pindaros)의 시가 지닌 애매함과 대조적으로 그의 작품이 누리는 장수에 대한 책이다. 이 책에서 인상적인 구절 중 하나를 보자.

> 호라티우스(Horatius)의 시는 미메시스(mimesis, 모방
> 또는 의태)라는 그리스 용어를 특이하게 정의한다.
> "꿀벌의 태도 및 방식"이라는 대안은 과거로부터
> 급속하게 밀려들어 시인을 쓸어버리겠다고 위협하는
> 핀다로스식 폭풍우를 견뎌내는 하나의 방식으로
> 제시된다. 꿀벌의 프로젝트는 언어의 비재현적인 속성,

17 여기서 '고통받다'(suffer)란 단어를 사용한 것은 내가 시라는 형식을 종종 즐기기 때문이다. 하지만 새로운 매체를 통해 새로운 내용이 만들어질 것이라는 기대와 희망 또한 늘 가지고 있다. 나는 호미 바바(Homi Bhabha)가 하버드 대학에서 '해석의 기술'(The Art of Reading)이라는 과목을 가르친다는 말을 들었다. 그 강의는 한 강좌를 '기술(technology)의 해석'에 할애했는데, "140자로 제한된 트위터 같은 새로운 형식의 디지털 표현 매체를 주로 다룬다"고 한다. Jonathan Shaw, "Toward Cultural Citizenship: New gateways into the humanities for students 'still fully molten as human beings'", *Harvard Magazine*, May 2014.

즉 지시적인 기능을 용해시키는 언어의 특성에 의존한다.
그 프로젝트는 언어의 가분성(divisibility)을 활용한다.
물려받은 시적 전통을 분해하고 널리 통용되는 은유를
수용하기 위해, 꿀벌-시인은 새롭고 독창적인 노래를
생산한다. 이 같은 완화(꿀 발림)의 원리는 서구[18]의
전통이 모방의 딜레마를 극복하는 가장 중요한 방식 중
하나다.

【‹템퍼 클레이›를 보여준다】

이 영화에 대해서는 작업 밖의 몇몇 요소들을 나열하는 것으로
대신할까 한다. ‹템퍼 클레이›는 제작 과정에서나 작곡에서나 저항과
변명 사이의 경계선의 발현을 반복적으로 보여준다. 나는 마침 시와
음악에서 이미 확립되어 있는 장치들을 이용했다. 압운(rhyme),
제창(unison), 빠르기(speed), 성조(voice), 반음계적 화성 변화(chromatic
harmonic shift) 등이 그것이다.

리어 왕

[무언가를] 받아들일 수 있는 용기로서의 비극

현대아파트

세 개의 다른 이야기가 펼쳐지는 장소

1970년대 주택의 가정부와 그 집의 다른 여자들

18 세계를 서구와 다른 세계로 다시 나누는 이 단어, '서구'도 정말 흥미로울 따름이다.

여름 별장이란 꿈

(1. 여름 별장의 사용

2. 여름 별장의 매각)

주요 재산과 투자 기회

도시개발 그리고 도시계획을 통한 계급의 재편

결혼과 별거

유산 그리고 공간의 재활용

공간의 재활용과 그러한 활용의 정당화

토지 간척(혹은 매립)

경구(aphorism)와 이야기[19]

천둥과 저주

.

.

.

19 각주구검(刻舟求劍)이라는 사자성어는 다음과 같은 이야기에서 유래한 것이다.

중국 초(楚)나라 사람이 강을 건너고 있었다. 그러다가 칼이 배 바깥의 물 속에 빠졌다. 그러자 그는 재빨리 뱃전에 칼이 빠진 자리를 표시하고는, "여기가 내 칼이 떨어진 곳이다"고 말했다. 배가 멈추자 그는 칼을 찾기 위해 배에 표시한 자리에서 물 속에 뛰어들었다. 배는 움직였지만 칼은 움직이지 않았다. 이는 칼을 찾는 방식으로는 어리석은 것이 아닌가?

record the bird song
as they bite at once.

템퍼 클레이

무슨
연유로
천둥은 치나[1]

천 둥
천 둥

울부짖어라[2]
불어라
바람이나 비야[3]

어떤 연유가
자연에 있길래
만드나 이

1 William Shakespeare, *King Lear*, Act III, Scene iv.

2 *Ibid.*, Act V, Scene iii.

3 *Ibid.*, Act III, Scene ii.

억센 심장들을[4]

그년 심장 변(邊)엔
뭐가 자라나 보고[5]

내리 쳐라
그년들의 어린 뼈를[6]

그년의
하찮은
몸뚱이에
영광의 잉태는 죽어도 없도록[7]

늙고

4 *Ibid.*, Act III, Scene vi.

5 *Ibid.*

6 *Ibid.*, ActII, Scene iv.

7 *Ibid.*, Act I, Scene iv.

정든 내 눈아

이

연유로

내 또

흐느낀다면

손수

니들을 뽑아

던져버릴 거다

니 눈에서

흘러

맨땅을

진흙으로 만들

그 물에.[8]

8 Ibid.

record the song as
they bite at once

III.

불안감 조성: 리어 왕과 그의 후예들[1]

스티븐 그린블라트

나는 이 논문을 르네상스로부터 멀리 떨어진, 1831년도 «미국 침례교 잡지»(American Baptist Magazine)에 처음 출판된 사회적인 관습에 대한 한 이야기에서 시작할까 한다. 그 저자는 초창기 브라운 대학교 총장이며 침례교 성직자이기도 한 프랜시스 웨일랜드(Francis Wayland) 목사다. 다음의 인용문은 그의 아들 허먼 링컨 웨일랜드(Herman Lincoln Wayland)와 관련이 있는데, 그 또한 나중에 대학 총장이자 침례교 목사가 되는 사람이다.

> 제 막내는 15개월 남짓한 어린아이로서 그 나이
> 또래의 보통 정도의 지능을 가지고 있습니다. 몇 달

1 이 논문에 인용된 극작품의 본문은 모두 윌리엄 셰익스피어, 『리어 왕』, 최종철 역, '셰익스피어 전집 5'(민음사, 2014), 179~346쪽에서 따왔다. 그리고 나머지 작품들의 인용문 번역은 역자의 것이다—옮긴이.

동안 확실해진 사실인데, 애가 평소 때 이상으로 고집을 부렸고, 걔를 꺾어놓으려고 몇 번 시도해봤지만 아직까지는 포기한 상태로, 이는 걔가 남의 말을 완전히 이해하지 못한다는 염려가 있었기 때문입니다. 하지만 저 자신이 개와 직접 부딪치는 일은 제가 이제 막 말하려는 사건이 생기기 전까지는 일어나지 않았습니다. 그렇지만 제가 봐온 것만으로도 애의 성질을 꺾어놓을 필요가 있다고 확신하기에 충분했고, 그래서 저는 우리들 사이의 권위 문제를 결판낼 첫 번째 유리한 기회가 오면 잡겠다고 결심하게 되었습니다.

지난주 금요일 아침식사 전에 제가 유모로부터 애를 받아왔을 때 걔는 격렬하게 울기 시작했습니다. 저는 애가 울음을 멈출 때까지 제 팔로 꽉 껴안고 있기로 작정했습니다. 애 손에 빵 한 조각이 들려 있었기 때문에 저는 그것을 빼앗았지요. 조용해지면 다시 주려고요. 몇 분 뒤에 애는 울음을 멈추었고 그래서 제가 빵을 다시 내밀었지만 애는 그것을 던져버렸답니다. 배가 많이 고팠는데도 말입니다. 애는 사실 전날 오후 5시 이후로는 우유 한 잔 외에 아무 영양분도 섭취하지 않았습니다. 저는 이것을 애의 성질을 꺾어놓을 적절한 기회로 간주하고 그것을 적극 받아들이기로 결심했답니다. 애의 성격을 바꿔놓을 필요가 있다고 생각했고, 그래서 걔가 저한테서 빵을 받도록, 그래서 저와 화해하여 제게 자발적으로 다가오도록 말입니다. 저는 이 과제가

예상했던 것보다 훨씬 어렵다는 걸 알게 되었습니다.

저는 애를 방 안에 혼자 두었고 아무도 걔에게 말을 붙이지 못하게 하고, 먹을 것이나 마실 것은 아무것도 주지 않도록 했습니다. 이때가 아침 8시쯤이었지요. 저는 매 한두 시간마다 애를 보러 갔고, 가장 친절한 어조로 말을 건네면서 빵을 내밀었고 걔를 안으려고 두 팔을 내밀었지요. 하지만 애는 하루 종일 요지부동으로 완강했습니다. 털끝만큼도 굴복하지 않았지요. 제가 물컵을 애의 입에 댔을 때는 허겁지겁 마셨지만 컵에 손을 대려 하지는 않았습니다. 빵 조각이 바닥에 떨어지면 그걸 먹으려 했지만 제가 그 빵 조각을 내밀었을 때는 밀쳐내려 했습니다. 제가 걔에게 이리 오라고 했을 때는 몸을 돌리고 심하게 울었습니다. 애는 저녁을 먹지 않은 채 잠이 들었지요. 애가 아무 음식도 먹지 않은 지 이제 스물네 시간이 지났습니다.

애는 다음날 아침 꼭 같은 상태로 일어났습니다. 제가 내놓는 것은 아무것도 먹으려 하지 않았고 제가 보인 그 어떤 친절도 모두 거절했습니다. 애는 이제 진정으로 동정의 대상이 되었답니다. 애는 서른여섯 시간 동안 굶었지요. 두 눈은 퀭하고 푹 꺼져 있었지요. 숨결은 뜨겁고 열기가 있었으며 목소리는 가늘고 구슬펐습니다. 그래도 걔는 완강했습니다. 애는 이런 식으로 아침 10시까지 있다가 그때 굶주림에 압도당해 저에게서 빵 한 조각을 받았고 저는 거기에 우유 한 잔을 더 주었고, 이

과업이 드디어 완료됐기를 바랐습니다.

하지만 이는 옳은 판단이 아니었습니다. 애는 빵을 허겁지겁 먹었지만 제가 개를 안고자 했을 때는 여전히 완고하게 거절했습니다. 그래서 저는 개에게 음식 주기를 중단하고 저의 훈육 과정을 재개했습니다.

애는 다시 요람 속에 혼자 남았고 저는 이전처럼 간격을 두고 애를 보러 갔습니다. 토요일 오후 1시쯤 저는 개가 자신이 처한 상황을 올바로 보기 시작했다는 사실을 알았습니다. 울음소리가 더 조용해졌고 덜 격렬했으며 스스로 한탄하는 사람의 모습을 보였지요. 그래도 제가 다가갔을 때 개는 여전히 완강했습니다. 개를 보면 의지의 노력이 수포로 돌아갔다는 점을 분명히 알 수 있었습니다. 개는 자주 두 손을 아주 조금 들었다가 갑자기 떨어뜨리곤 했답니다. 개는 저를 쳐다보다가 침대보로 얼굴을 가리고는 아주 서럽게 울곤 했지요. 그동안에 저는 줄곧, 그 방에 들어갔을 때마다, 변함없는 친절로 애를 대했지요. 하지만 개는 제 친절에 합당한 보답을 하지 않았답니다. 제가 요구한 것이라고는 단지 개가 저에게 다가오는 것이었습니다. 이 일을 애는 하지 않으려 했고 개는 이제 이 일이 심각한 사안이 되었다는 사실을 알아차리기 시작했습니다. 따라서 애의 고통은 커졌지요. 애는 굴복하려 하지 않았고 굴복 말고는 아무것도 도움이 되지 못한다는 사실을 알았습니다. 그렇게도 어린 존재가 자신에게

HELL PUNISHMENT (CIRCULAR HAIR PULL)

얼마나 큰 고뇌를 안길 수 있는지 보는 것은 그야말로 놀라웠습니다.

3시쯤에 저는 애를 다시 보러 갔습니다. 걔는 제가 묘사한 상태 그대로였지요. 제가 떠나려고 방문을 열었을 때 애가 좀 부드러워졌다는 생각이 나서 되돌아와서는 제 손을 내밀고 다시 내게 오라고 요청했습니다. 즐겁게도 그리고 바라건대 고맙게도 걔는 일어나서 두 손을 즉각적으로 내밀었습니다. 고뇌는 끝났지요. 애는 완전히 꺾였습니다. 걔는 제게 반복적으로 키스했고 제가 명령하면 언제든 그렇게 하려고 했지요. 제가 지시하면 누구에게든 키스하려고 했으며, 가족 모두에게 너무나 사랑에 차 있었습니다. 사실은 저에 대한 걔의 감정이 너무나 완전히 그리고 너무나 순간적으로 변해서 애는 이제 가족들 가운데 그 누구보다도 저를 더 좋아하게 되었습니다. 전에는 한 번도 그런 일이 없었는데, 걔는 제가 떠나려 한다는 것을 알았을 때 저의 뒤에서 신음소리를 냈답니다.

이 일이 있은 뒤로 걔가 이전의 성질을 약간씩 몇 번 되풀이한 경우는 있었지만 그건 모두 쉽게 꺾였습니다. 애의 성격은 전에 없이 부드럽고 온순해졌습니다. 애는 친절하고 다정하며, 자기 맘대로 하기로 결심했을 때인 예전보다 분명히 훨씬 더 행복해졌습니다. 저는 개에게 평생 지속될 효과가 생겼다고 입증될 수 있기를 바라며

기도합니다.[2]

이 이야기로 인해 잭슨 시대에 미국의 대중 언론에서 촉발된 즉각적인 분노와 혐오감은 우리 시대와 마찬가지로, 적절하기는 하지만 불완전한 반응처럼 보인다. 왜냐하면 만약 우리가 포악한 행위가 여기에서는 아버지의 친절로 위장하고 있다고 말한다면 우리는 카프카가 자신의 아버지를 두고 한때 언급했듯이 "사랑은 종종 폭력의 모습을 띤다"라는 사실 또한 기억해야 할 것이기 때문이다. 웨일랜드의 행동은 자식의 의지를 꺾어놓으려는 복음주의 교부들의 수세기에 걸친 끊임없는 노력을 반영하지만, 그러한 노력을 정서적인 가족 간 유대관계의 거부, 또는 우리가 젊은이들에게 부단히 예의를 지켰기 때문에 우리 스스로 벗어났다고 여기는 원시적인 훈육 병리학으로 이해한다면 그것은 잘못일 것이다. 그와는 반대로 웨일랜드의 투쟁은 강렬한 가족애 전략의 하나이며, 또한 오래된 역사적인 과정의 세련된 산물인데 그 뿌리는 적어도 부분적으로는 근대 초기 영국, 셰익스피어의 『리어 왕』의 영국에 있다.

웨일랜드의 두 가지 요구는—자기 아들이 자기한테서 음식을 직접 받고 강제된 순응이 아니라 사랑의 행동으로 자기에게 자발적으로 다가와야 한다는 것은—사실 프랑스 역사학자들이 말하는 장기지속의 관점에서 보았을 때, 셰익스피어의 희곡 서두에 나오는 사랑 시험(love test)의 가정적이고 '사실적이며' 이를테면 부르주아화된 변형판으로

2 웨일랜드의 편지 전체는 William G. McLoughlin, "Evangelical Childrearing in the Age of Jackson: Francis Wayland's Views on When and How to Subdue the Willfulness of Children," *Journal of Social History* 9 (1975), 20-43쪽에 다시 인쇄되어 있다.

보일 수 있다. 리어 역시 자기 자식의 사랑의 대상이—우선시되고
심지어는 유일한 수급자가—되고 싶어 한다. 그는 그 사랑의 일부를
다른 곳으로 돌리는 것은 참을 수 있다. 하지만 그가 그것을 그렇게
나누라고 지시했을 때에만 그럴 수 있다. 마치 웨일랜드 목사가 그 애가
결국에는 "내가 지시하면 누구에게든 키스하려 했을" 때 기분이 좋았던
것과 꼭 마찬가지로. 그러한 키스는 다른 곳으로 돌아서는 행동이
아니라 아버지에 대한 사랑의 간접적인 표현이다.

　고너릴은 분명히, 그녀가 그렇게도 성공적으로 통과한 시험의
초점이 순종에 맞추어져 있다는 사실을 이해한다. 그녀는 코델리아에게
"복종을 게을리한 너는 / 네게 없어 원했던 것들을 잃어 싸다"(1.1)라고
말한다. 하지만 리어가 자기 막내딸에게 보인 반응(그녀가 그만을
전적으로 사랑하는 것은 아니라고 선언한 데 대한)에는 겉으로 드러난
존중 이상의 무엇이 있음을 암시한다. "하지만 네 마음도 그러하냐?"
그는 적어도 코델리아로부터 공식적인 복종 이상의 무엇을, 권위에
대한 복종과 함께 웨일랜드의 설명 끝에 묘사된 거의 성애 같은 갈망이
묘하게 뒤섞인 무엇을 원한다. "걔는 제게 반복적으로 키스했고 제가
명령하면 언제든 그렇게 하려고 했지요⋯⋯. 전에는 한 번도 그런
일이 없었는데, 걔는 제가 떠나려 한다는 것을 알았을 때 저의 뒤에서
신음소리를 냈답니다."

　그런 사랑을 얻기 위해 웨일랜드는 자기 자식에게 음식을 주지
않는데, 리어 또한 코델리아의 상속권을 빼앗을 때 꼭 같은 일을 한다고
말하고 싶은 유혹이 있다. 하지만 웨일랜드에게는 하나의 기술인
것이 리어에게는 심각하고도 되돌릴 수 없는 처벌이다. 코델리아의
상속권을 빼앗고 추방시키는 일은 코델리아 자신은 말할 것도 없고 손위

언니들에게조차 교훈이 아니라 최고로 엄숙한 맹세로 봉인한 영구적인 벌거다. 웨일랜드의 가족 관련 전략은 부모의 훈육으로 원하는 관계를 만들어내는 것이지 그 관계가 실패했다고 벌을 주는 것은 아니다. 그의 설명에서 자식의 음식을 빼앗은 것은 사랑 시험을 시작하는 일인 반면, 『리어 왕』에서 아버지의 분노한 지참금 취소는 사랑 시험의 포기와 부모로서의 모든 보살핌의 공식적인 거부를 알리는 신호다. 이런 쓰라린 최종 상태와, 훈육의 대상을 원하는 형태로 다듬기 위해 벌하는 좀 더 계산적인 교육 사이의 대조에서 우리는 웨일랜드가 행한 시험의 굉장한 성공과, 리어가 행한 시험의 기괴하고도 소름끼치는 실패를 설명할 수 있게 도와주는 첫 번째 차이점을 일별할 수 있다.

두 번째 중대한 차이점은 시험받는 자식의 연령이 19세기 초에 급격히 뒤로 밀렸다는 데 있다. 웨일랜드는 자신의 유아기 아들에게서 외고집의 징후를 몇 달에 걸쳐 주목했지만 그 애가 "남의 말을 완전히 이해할" 수 있다고 확신할 때까지는 그것을 꺾어놓으려 하지 않았다. 그가 15개월짜리에게 그런 이해를 기대했다는 사실은 어린이들에 대한 문화적인 태도에 변혁이 있었음을 반영하는데, 그런 변혁의 초기 징후는 청교도들의 육아 안내서와 17세기 초의 종교시에서 일별할 수 있으며 루소의 교육철학과 워즈워스의 시에서 그 절정에 이른다.

이와는 대조적으로 『리어 왕』은 시험의 순간을 정확히, 적어도 코델리아에 관한 한, 셰익스피어 시대의 영국에서 최고의 주의와 교육과 훈육이 요구되는 나이, 성적인 성숙기인 15세와 사회적인 성숙기인 26세 사이의 시기에서 찾아냈다. 이는 키스 토마스(Keith Thomas)가 인용한 17세기 성직자의 말에 의하면 "불안정한 나이로 격정과 성급함과 고집으로 꽉 차 있어서" 성인들이 반드시 제재를 가하고 형성력(shaping

power)을 행사해야만 한다. 엘리자베스와 제임스 시절의 극장은 이 연령 집단의 재현을 거의 강박적으로 되풀이했는데, 이 집단은 우연이 아니게도 연극을 보러 가는 인구의 중요한 한 부분을 이루고 있었다. 시의 관리들, 법조인들, 목사들과 도덕가들은 극작가들과 함께 로렌스 스톤(Lawrence Stone)이 『1500~1800년대 영국의 가족, 성과 결혼』(The Family, Sex and Marriage in England 1500–1800)에서 말하는 이른바 "어느 사회에서나 잠재적으로 가장 다루기 어려운 구성 분자, 젊은 미혼 남성의 떠도는 무리들"에 대한 걱정을 주로 하였고, 그들의 기운을 억제하고 그들의 의지를 다듬으며 그들이 성인 세계에 완전히 진입하는 시기를 늦추는 것이 교육제도와 도제 훈련을 총괄하는 법령에서 진력하는 일이었다. 하지만 소녀들 또한 지속적인 문화적 감시의 대상이었는데, 그 초점은 아버지 또는 후견인의 권위로부터 남편의 권위로 건너가는 중대한 이동에 맞춰져 있었다. 이런 이동은 가장 커다란 구조적인 의미를 가지면서 사랑, 권력, 그리고 물질적 자산의 복잡한 거래를 수반하는데, 이 모든 것들은 우리가 주목할 수 있듯이 리어가 자신의 막내딸에게 그녀가 하고 싶지 않거나 할 수 없는 선언을 요구할 때 동시에 관련되는 사안들이다.

사랑, 권력, 그리고 물질적 자산은 웨일랜드 목사와 그의 어린 아들 사이의 싸움에서도 마찬가지로 관련된 사안이긴 하지만, 그 모든 것은 육아실의 비율로 축소되었다. 키스와 유아적인 거절의 몸짓과 빵 한 조각으로. 19세기의 대결에서 처벌은 본보기를 보이는 기술로서 정당화되었고, 시간의 틀은 청소년기에서 유아기로 옮겨 갔다. 똑같이 중요한 점은 공간의 틀 또한 공적인 곳에서 사적인 곳으로 옮겨 갔다는 사실이다. 리어는 물론 왕이고 그에게 사생활은 어느 경우에도 없을

테지만, 일반적으로 르네상스 시대 작가들은 가정이 공적인 삶과 구별된다고 추정하지 않는다. 그와는 반대로, 공적인 삶은 그 자체로 가부장적인 권위와 맞물리는 위계적인 체제의 하나로서 가장 빈번하게 가족의 관점에서 그려지고, 역으로 가족은 하나의 작은 정치체제로 그려졌다. 사실 가족은 16세기와 17세기에 사회의 역사적인 근원이자 이념적인 정당화로 폭넓게 이해되었다. "왜냐하면" 베이컨이 쓰기를 "법이라는 것은 내가 인정하기에, 만약 아들이 아버지 또는 어머니를 죽이면 그것은 소규모 반란이고, 우리의 법률에는 부권과 자연적인 복종의 옛 발자취가 너무 많이 남아 있는바, 그것은 하나님의 법에 의하여 그 자체로 최고의 예증이며, 그 밖의 모든 지배와 복종은 형평의 원칙에 의하여 받아들여질 뿐이기 때문이다". 다시 말하면 다섯째 계율("네 아버지와 어머니를 공경하라")은 그 법의 원래 자구이고, 그것은 형평의 원칙에 의하여, 엘리자베스 시대의 법학자인 에드먼드 플로우덴(Edmund Plowden)이 말하듯이, 모든 정치적인 권한을 포함하도록 '확대된다'.

이 확대를 이렇게 일반적으로 이해하면 국가는 가족에서 유래하게 되는데, 이는 지배자 가족의 재현에서 거의 상징적인 형태를 띠게 된다. 그래서 리어 왕이 자신에 대한 딸들의 감정을 지극히 공적으로 심문하는 일은 그 성격상 이 극의 다른 요소들이 그를 셰익스피어 관객의 세계로부터 구분하는 것처럼 구분하지는 않으며, 오히려 근대 초기의 중간/상위계층 가족들의 중추적인 이념 원칙 하나를 기록에 남긴다. 최근의 일식과 월식에 대한 글로스터의 근심 어린 고민에서 분명히 드러나듯이 가족사가 국사에 그늘을 드리운다. "사랑이 식고 친구가 배신하며 형제가 갈라서고, 도시엔 폭동이, 시골엔 불화가,

궁정엔 반역이, 그리고 아들과 아비 사이의 인연이 깨어졌어."(1.2)
여기에서 어구들의 바로 그 순서가 사적인 것에서 공적인 것으로
결정적으로 옮겨가지 못한다는 점에서, 그 끝 부분에서 가족 간의
인연으로 역전한다는 점에서, 가정과 사회 간의 상호 관련성이
드러난다. 미국이 잭슨 시대에 이르렀을 때 가족은 실내로 옮겨갔으며,
국가로부터 차례로 분리된 시민사회로부터도 분리되었다. 물론 웨일랜드
목사의 집안 위기에 대한 설명 또한 대중 소비가 그 의도였지만, 마치
가족을 보호하는 경계선을 존중하려는 듯이 익명으로 출판되었고,
더욱 중요한 점은 그것이 다른 사람들의 사적인 삶을 도와주기 위해, 즉
유아들의 성질을 꺾어 놓으려는 애정 어린 부모들의 결심을 강화하기
위해 사적인 사건을 공적으로 만든다는 데 있다.

　　우리는 나중에 여기에서 언급된 시간적이고 공간적인 문제들로—
달라지는 연령 집단과 사생활의 위치에 대한 문화적인 평가로—
되돌아갈 테지만, 우리는 우선 르네상스의 육아 기법과 19세기
미국 복음주의자들의 기법 사이의 중요한 연관성 가운데 몇 가지를
주목해야 한다. 첫째로, 그리고 다른 모든 것들의 기반이 되는 점은
그리 간단치만은 않은 관찰이라는 사실이다. 이 부모들은 자기
자식들의 정서와 의지의 정확한 유형을 측정하기 위해 젊은이들을
시험하면서 그들에게 주의를 기울인다. 좀 더 분명하게는 이것이
웨일랜드 목사의 사례로서, 그는 자기 자식이 한 살을 갓 넘겼을 때
벌써 그에게서 외고집의 징후를 찾으려고 면밀하게 살피고 있었다. 그에
비해 셰익스피어의 희곡에 나오는 아버지들은 새카만 장님처럼 보인다.
리어는 분명 손위 딸들의 뻔한 위선과 막내딸의 진실 사이의 차이를
감지하지 못하는 한편, 글로스터는 명확하게 가장 손위 아들의(그리고

유일 적자의) 글씨가—그의 '필체'가—어떤지 알지 못하며, 이 아들이(그가 간밤에 두 시간 동안이나 얘기를 나누었다는데) 자기를 죽이고 싶어 한다고 쉽사리 설득당한다. 이런 외견상의 망각은 그러나 무관심이 아니라 실수를 의미한다. 리어와 글로스터는 자기 자식들의 '성격'을 읽는 데 절망적으로 서투르지만 그렇게 하려는 노력은 이 극에서 최고로 중요하고, 그것이 결국 부정확한 '독해'의 치명적인 결과를 대변한다. 우리는 바보와 더불어 리어가 자기 딸의 찌푸린 눈살에 "신경 쓸 필요가" 없었을 때 "괜찮은 친구였다고"(1.4) 말할 수 있지만, 이러한 무관심은 오직 극 밖에서만 또는 초기의 몇 순간에만 존재한다. 그다음부터는 (그리고 돌이킬 수 없이) 부모들은 자식들을 면밀하게 살펴야만 한다. 리어가 그의 성격에 어울리지 않는 자아비판의 순간에 "지나친 과민함"(1.4)이라 불렀던 마음으로 말이다. 에드먼드는 에드거에 대한 음모를 시작함에 있어서 자기 아버지의 잘 속는 성향과 캐묻기 좋아하는 과민함의 혼재를 완벽하게 측정한다. "아, 에드먼드, 무슨 소식 있느냐?…… 왜 그렇게 열심히 그 편지를 넣으려 하느냐?…… 뭔가 읽고 있던 게 있었느냐?…… 그럼 뭣 때문에 그걸 그리도 무섭게 주머니에 급히 집어넣었느냐?…… 어디 보자. 자, 아무것도 없다면 내 안경은 필요치 않을 게다."(1.2) 이와 유사하게, 이 극에서 우리는 자식들이 아버지들을 면밀하게 살핀다는 말을 덧붙일 수 있을 것이다. 고너릴은 리건에게 그들 둘만 함께 남게 된 첫 순간에 "늙은이 변덕이 얼마나 심한지 봤지"라고 하면서 "우리가 관찰한 것만 해도 적지 않았어"(1.1)라고 언급한다. 이 가족 전체는 기호학적인 관점에서(sub specie semioticae) 존재하게 된다. 그래서 모두가 다른 모두의 신호를 읽는 데 열중한다.

이런 형태의 관찰은 셰익스피어의 희곡과 웨일랜드의 설명에 공통되지만 그것이 모든 가정생활에 내재하기 때문은 아니다. 부모가 젊은이들을 유심히 관찰하는 일은 절대로 보편적인 관습이 아니다. 그것은 오히려 구체적인 문화공동체와 시대의 몇몇 사회집단에 의해 학습된다. 그래서 중세 후기 영국에 이런 관습이 있었다는 증거는 거의 없는 한편, 17세기에 대해서는(친밀한 가족사에 대한 자료가 일반적으로 부족하다는 점을 고려할 때) 아주 인상적인, 특히 청교도주의에 영향을 받은 인구의 상당한 부분에 대한 증거가 있다. 예를 들면 에섹스 교구 목사 랠프 조슬린(Ralph Josselin, 1617~1683)은 자신의 일기에 자기 아들과 자신의 말썽 많은, 구체적으로 아들의 청소년기 동안의, 관계에 대해 놀랍도록 자세한 기록을 남겼다. 한 특징적인 기재 사항에서 그는 "내 영혼은 존을 염려하였다"라고 하면서 "오 하느님, 그의 마음을 압도하소서"라고 적어놓았다. 1674년에 그들 사이의 갈등은 위기에 이르렀고, 그때 조슬린은 자기 아내와 네 딸들이 있는 데서 열린 가족회의에서 다음과 같은 제안을 자신의 스물세 살짜리 상속자 앞에 내놓았다.

　　　　존, 네 스스로 하느님을 두려워해라. 그리고 내 일에
　　　　근면토록 하며, 악한 길은 멀리하도록 해라. 그러면 지난
　　　　과오는 모두 눈감아 주고 내 재산 전부를 네 어머니
　　　　사후에 너에게 계승시키고, 100파운드의 가치가 있는
　　　　땅과 집안에 있는 물품을 너에게 남기면서 너의 결혼
　　　　몫에서 400파운드만으로 내 딸들을 부양하거나, 아니면
　　　　내 토지에 그들 몫으로 그만큼만 부담을 지우도록 할

것이다. 하지만 네가 나쁜 길을 계속 걷는다면 나는 내
토지를 달리 처분하고, 너의 생활을 위해서는 손에 빵을
쥐여줄 만큼의 대비책만 마련할 것이다.

존이 사려 깊게도 이 제안을 받아들이고 "자신의 방탕함을
인정했기" 때문에 이 아버지의 전략은 적어도 잠시 동안은
성공적이었다.

조슬린이 불복종의 경제적인 후과를 역설하는 것은 『리어
왕』과의 즉각적인 연결고리를 제공하는데, 거기에서 아버지가 몫을
바꾸거나 상속을 취소할 권한은 결정적인 중요성을 지닌다. 우리가
주목해야 할 점은 장자상속제가 영국에서 귀족계급에서조차도
아버지의 재량권을, 뇌물을 주고 협박하며 보상하고 처벌할 권한을,
배제할 정도로 굳건히 확립된 적은 한 번도 없었다는 사실이다.
리어의 왕국 분할은, 자기 딸들을 서로 경쟁하게 만들면서 그의
재산을 그들 사이에 균등하게 배분하려는 시도는, 표준 관습의 지나친
위반이라기보다는 거기에 언제나 내재한 아버지의 권한을 이용하려는
과감한 시도처럼 보인다. 이 권한은 서브플롯에서 좀 더 틀에 박힌
형태로 나타난다. "그리고 내 땅은 / 충직하고 인정 많은 네가" 속아
넘어간 글로스터는 음모를 꾸미는 그의 서자에게 말한다. "물려받도록
방도를 찾아보마"라고. 물론 이런 경제적인 압력은 웨일랜드 목사가
자신의 유아를 다룰 때는 즉각적으로 눈에 띄지 않지만, "손에
빵을 쥐여줄 만큼의 대비책만 마련할 것이다"라는 조슬린의 협박은
흥미롭게도 웨일랜드의 육아실에서 벌어지는 다툼의 상징적인 목적을
미리 보여주면서 거기에서도 아버지가 생명 유지 수단을 보류하거나

조작할 권한이 문제라는 점을 시사한다.

이 권한을 오로지 훈육에만 국한된 것으로 간주해서는 안 된다. 대신에 그것은 미래를 계획하는 가족의 일반적인 관심의 한 측면인데, 그런 관심은 자식 개개인의 직업을 빚어내려는 시도에서 '가문'의 번영에 대한 포괄적인 흥미로까지 확장된다. 프랜시스 웨일랜드와 아들 간의 싸움은 아버지의 분노가 갑자기 타오른 것이라기보다는 자기 자식의 미래를 빚어내려는 계산된 노력이다. "저는 걔에게 평생 지속될 효과가 생겼다고 입증될 수 있기를 바라며 기도합니다." 이와 비슷하게, 파멸을 초래하는 리어의 왕국 분할은 그의 주장에 의하면 "앞날의 분쟁을 지금 막기 위하여"(1.1) 시작되었으며, 사랑 시험은 그가 계획했던 은퇴에 공식적으로 진입한다는 표시였다.

가족의 미래를 빚어내려는 이런 노력은 한 가지 신념을 반영하는 것처럼 보이는데, 그에 의하면 세상에는 어떤 결정적인 순간들이 있고 거기에 일련의 후발 사태 전체가 달려 있으며, 그것이 성사되는 조건들은 회복할 수 없을지도 모르고 그 결과 또한 취소할 수 없을지도 모른다. 이러한 신념은 큰 공공행사와 관련하여 공식적으로 가장 자주 표현되지만 그 영향은 좀 더 널리 퍼져 있어서, 예를 들면 수사학적 훈련, 종교적 믿음, 그리고 내 생각에는 육아에까지 확장된다. 부모들은 수사학 용어를 변용하자면, 소위 절호의 순간이라고 부르는 때를 조심스럽게 기다리다가 행동할 기회를 잡아야만 한다. 그래서 프랜시스 웨일랜드는 자기 아들의 본성을 평생 바꾸어놓겠다는 소망으로 "우리들 사이의 권위 문제를 결판낼 첫 번째 유리한 기회가 오면 잡겠다고 결심하게 되었다". 이 아버지가 그렇게 하지 않았다면 그는 단지 그 자신의 지위를 약화시켰을 뿐만 아니라 자기 자식의 정신적인 그리고

육체적인 존재를 파괴하는 위험을 무릅썼을 것이다. 게다가, 웨일랜드는 덧붙여 말하기를 그가 자기 자식을 "그의 의지에 의한 무조건적인 항복"이 아닌 다른 어떤 조건으로 받아들였다면 그는 거꾸로 된 세상이 생기는 것을 허락했을 것이고, 그곳에서 그의 가족 전체는 한 어린아이의 변덕에 굴복하게 되었을 것이다. "그 애는 어떤 체제 전체의 중심이 되었을 것임에 틀림없다. 가족 전체가 15개월짜리 아이의 통제하에 놓이다니!" 축제 분위기에나 어울리는 이런 역할 전도는 곧이어 더 많은 반란을 불러왔을 것이다. "왜냐하면 나의 다른 자식들과 가족 구성원 모두가 똑같은 특권을 누릴 권리를 가지게 되었을 테니까." "그래서 개인들의 숫자만큼 많은 절대권자들이 생겨났을 것이고, 극한적인 다툼이 뒤를 이었을 것임에 틀림없다"라고 웨일랜드는 결론짓는다.

『리어 왕』은 이와 아주 유사한 어떤 세계의 위아래가 뒤집힌 무언가를 묘사한다. 리어는 바보가 말하듯이 자기 딸들을 자신의 어머니로 만들었고, 그들은 그에게 마치 악몽 속에서처럼 "격정과 성급함과 고집으로 꽉 차 있는 불안정한 나이"에 적절한 훈육 기술을 사용한다. 고너릴은 "늙은이 바보들은 다시 애가 됐으니까 / 망상에 빠졌을 땐 쳐주며 눌러야 해"(1.3)라고 말한다. 축제 전통에서는 중세의 교회와 국가가 용인한―거북하게 그랬을지라도―그러한 역할 전도가 만약 일시적일 경우에는, 억눌린 좌절감과 잠재적으로 파괴적인 에너지를 분출시킴으로써 그 사회에 당연한 질서를 갱신하는 회복제로 보일 수 있다. 우리가 한 가족의 얘기에서 알듯이 프랜시스 웨일랜드조차도 자기 자식들이 축제일의 역전된 기분을 가끔씩 터뜨리도록 허락할 수 있었다. 그 끝에서는 항상 그가 초기 훈육으로

확보해놓았던 아버지의 절대적인 권위로 되돌아가면서 말이다. 하지만 『리어』에서 역할 전도는 영속적이고 그 결과는 왕국 전체의 붕괴다. 웨일랜드도 비슷하게 가족 안의 영속적인 무질서를 정치적, 도덕적, 신학적인 영역의 혼돈과 연결 짓는다. 실제로 그와 아들 간의 애정 어린 싸움은 그가 암시하듯이 신과 죄인 간의 싸움에 대한 정확하고도 울림 있는 유사성을 보여준다. 죄인의 의지에 저항하는 신은 무한히 친절하다. "왜냐하면 그가 저항을 받지 않는다면 그는 우주와 그 자신의 행복을 함께 파괴할 것이기 때문이다."

여기에서 우주의 운명은 그의 육아실에서 벌어지는 권력투쟁과 연결되어 있을지도 모른다는 웨일랜드의 신념에서 우리는 『리어』의 메아리를 다시 들을 수 있을지도 모른다.

오, 신들이여,

당신들이 노인을 아끼고 천상의 통치에도

복종을 인정하며 당신네도 늙었다면

이번 일엔 천벌 내려 내 편을 드시오!

(2.4)

물론 바로 이 대사가 암시하듯이 웨일랜드에서는 당연하게 여겨지는 것이 『리어』에 오면 심히 미심쩍은 것이 된다. 특별히 이교도적인 배경에 의해 강화된 이 희곡의 허구적인 특성으로 말미암아 셰익스피어는 우리가 두 문헌에 공통된 것으로 주목했던 거의 모든 요소의 위상과 그 근저에 놓인 동기를 해부할 면허증을 받은 것처럼 보인다. 이 차이점은 결정적이고, 그래서 『리어 왕』이 프랜시스

웨일랜드의 부권 얘기보다 더 심원하다는 사실은 전혀 놀랍지 않게 다가온다. 셰익스피어의 심원함을 칭송하는 일은 우리 문화에서는 하나의 제도화된 의례다. 그러나 우리는 셰익스피어가 자의식과 아이러니 덕분에 자신의 희곡들에 나타나는 사회현상, 체제, 관습들의 망조직을 급진적으로 초월하게 된다고 가정하는 경향이 있다. 이와는 대조적으로 나는 르네상스의 극적인 재현은 그 자체가 이런 망조직에 전적으로 연루되어 있으며, 셰익스피어의 자의식은 그가 그것으로 해부하는 권력기관 및 상징체계에 중요한 방식으로 묶여 있다고 주장하고자 한다.

하지만 만약 셰익스피어의 희곡에서 어떤 특정 지역의 이념적인 환경, 역사적인 배태성이 그토록 결정적이라면 내가 『리어 왕』과 웨일랜드의 가족 이야기 사이에 대충 그려놓은 유사성은 무엇으로 설명한단 말인가? 그 해명은 첫째, 19세기의 복음주의적 육아 기법은 16세기 후반과 17세기 초반에 좀 더 널리 퍼져 있었던 육아 기법의 후예라는 사실에 있다—웨일랜드의 관습은 존 로빈슨(John Robinson)이 1628년에 출판했지만 그보다 몇 해 전에 쓴 『자식들과 그들의 교육에 대하여』(Of Children and Their Education)와 같은 작품에서 거의 완전하게 기술된 것을 볼 수 있다. 그리고 둘째, 영국 르네상스 극은 우리가 가족의 사랑 시험을 애초에 가능하게 했던 것으로 확인했던 바로 그런 특성들을 표현하고 빚어내는 여러 문화 기관 가운데 하나라는 사실에 있다. 즉, 극이라는 양식은 어떤 구체적인 내용과는 완전히 별도로 인물과 의도의 표명인 몸짓과 대화를 자세히 읽는 관객들의 관찰, 그리고 행위의 결과(즉, 줄거리)와 절호의 순간(즉, 수사학)에 대한 민감성을 말하는 계획, 그리고 우주적인 의미는 어떤

특정 지역의 구체적인 상황과 묶여 있다는—극의 중세적인 유산에 뿌리 내린—신념을 말하는 공명(resonance) 의식에 의존했고 관객들에게 그것들을 조성하였다.

나는 물론 19세기의 미국 목사가 르네상스 극장(그의 17세기 종교적인 선조들이 혐오하고 문을 닫으려 했던 극장)에 의해 빚어졌다고 주장하는 것도 아니고, 극장이 없었다면 르네상스의 육아 기법이 훨씬 달라졌을 것이라고 주장하는 것도 아니다. 하지만 극장은 그것과는 완전히 바깥에 놓여 있는 사회적인 세력들을 그냥 수동적으로 반영하는 기관은 아니었다. 오히려 모든 예술 형식과 마찬가지로, 정말이지 모든 발언과 마찬가지로, 극장은 그 자체로 사회적인 사건(social event)이었다. 예술적인 표현은 결코 완벽하게 자족적이거나 추상적이지 않으며, 격리된 창조자의 주관적인 의식으로부터 만족스럽게 생겨날 수도 없다. 집단행동, 의례적인 몸짓, 관계 체제, 그리고 권위의 공통 심상은 예술작품에 침투하여 안으로부터 그것을 빚어내는가 하면, 그와는 반대로 사회적으로 과도하게 규정된 예술작품은 수많은 다른 기관 및 발언과 더불어 사회적인 관습의 형성, 재편, 그리고 전달에 기여한다.

예술작품은 분명 우리 문화에서 일상적인 발언과는 구분되지만, 이런 구획은 그 자체로 공동사회의 사건이고 사회적인 것의 삭제가 아니라 오히려 함의 또는 명료화에 의해 그것이 성공적으로 작품 속에 흡수됨을 알린다. 이런 흡수 현상은—작품 안에 그것의 사회적인 본질이 존재하는 것은—미하일 바흐친(Mikhail Bakhtin)이 주장한 것처럼 예술로 하여금 그것을 가능케 했던 사회적인 조건이 사라진 뒤에도 살아남을 수 있게 해주는 반면, 일상적인 발언은 언어 외적인 실용적 상황에 더 많이 의존하기 때문에 급속히 무의미나 불가해성으로

흘러간다. 그래서 예술의 타고난 생존 능력, 결코 의도하지 않았던 관객들에게도 즐겁게 수용되는 현상은 그것이 삶의 다른 모든 영역으로부터 자유로움을 알리지도 않거니와 그것이 사회적인 것을 내적으로 명료하게 만들었다고 해서 그것의 경계 밖에 있는 세상과는 무관한 형식적 일관성을 부여받지도 않는다. 그와는 반대로 예술 형태는 그 자체로 사회적인 평가와 관습을 표현하면서 동시에 빚어낸다.

그러므로 르네상스 극장은 한 구체적인 희곡의 내용 덕분에 허공을 넘어 르네상스 가족에게 가닿는 것은 아니다. 오히려 그 극장은 그 자체로 이미 사회적인 의미로, 그래서 그 시기의 핵심 사회 기관인 가족으로, 포화 상태에 있다. 역으로 그 극장은 작지만 결코 전적으로 무시할 수 없는 방식으로 관찰, 계획, 그리고 공명 의식의 양식을 형식적으로 응축하고 표현하는 데 공헌한다. 그래서 코델리아가 리어의 아버지다운 요구에 저항할 때 그녀가 극장에 반대하는 몸짓으로, 연기하기를 거절함으로써, 저항하는 것은 적절하다. 극장과 가족이 동시에 위기에 처한 셈이다.

반쯤 신화적인 리어 왕 가족과 산문적이고 풍부한 기록이 남아 있는 프랜시스 웨일랜드 가족을 연결하는 공통 양식에 더하여 이제 우리는 웨일랜드의 설명에 나타난 네 가지 상호 연결된 특색을 추가할 수 있는데, 그것들은 하나의 전체로서 극장이 존재하는 방식보다는 셰익스피어의 비극의 구체적인 형태 및 내용과 더 밀접하게 연관되어 있다. 그 넷은 어머니의 부재 또는 대체, 아버지의 절대적인 권위 확인, 의지에 대한 최우선적인 그래서 자발적인 순응과 순전히 강제된 순응을 구별하는 데 대한 관심, 그리고 유익한 불안감에 대한 믿음이다.

프랜시스 웨일랜드의 아내는 1831년에 살아 있었지만 그녀는

전적으로, 심지어는 섬뜩하게도 그의 설명에서 빠져 있다. 그 긴 시련 동안 그녀는 어디에 있었을까? 그녀의 부재는 부분적으로 그녀의 남편이 그 사건의 의미를 신학적으로 어떻게 이해하느냐에 달려 있음이 틀림없다. 프랜시스 웨일랜드의 기독교에서 여성 중재자란 없으며, 엄격한 아버지에게 고집스러운 자식에 대한 자비를 호소할 인류의 어머니도 없었다. 웨일랜드 부인이 실제로 남편의 행동을 누그러뜨리려고(혹은 강화하려고) 노력해봤다 해도 그는 그런 간섭을 당연히 부적절하다고 간주했을 것이다. 더군다나 우리는 그 사건의 시간 안배가—우리가 소위 절호의 순간을 감지하는 일이라고 불렀는데—정확히 그런 부적절한 간섭을 피하려고 계획되었다는 추측을 할 수 있다. 우리는 웨일랜드의 자식들 가운데 누가 언제 젓을 뗐는지 모르지만 15개월은 어머니나 유모를 관련시키지 않은 채 훈육의 목적으로 음식을—빵 한 조각과 우유 한 잔을—중단해볼 수 있는 가장 이른 시기인 것처럼 보인다.

그리하여 이 아버지는 양육하는 여성의 몸을 전적으로 대체할 능력이 있고 이런 대체와 함께 가정에서 그의 '절대적인 권위'를 명백히 드러낼 수 있는데, 그것은 우리가 보았듯이 가정 밖의 인간 세계와 신적인 영역 양쪽과 유사성이 있는 하나의 미시정치였다. 아버지의 법과 신의 법은 서로 완벽하게 맞아떨어진다. 그러나 아버지의 권위와 이 세상의 권위 사이에는 좀 더 복잡한 관계가 있다. 왜냐하면 웨일랜드는 비록 그의 가정에서는 절대주의자였지만 잭슨 시대의 미국에서 절대권의 구체적인 본보기를 들먹일 수는 없었기 때문이다. 그가 할 수 있는 최선은 사실상 일반화된 사회 세계의 심상과 부적응자로서의 자식의 심상을 들먹이는 것이다. 그의 아들을 제어하지 않은 채

내버려둔다면 그 아이는 "곧 다른 그리고 그보다 더 강력한 존재들이 그의 의지에 맞서는 세상에 진입할 것이고 내가 소중히 여겼던 그의 기질은 그가 살아 있는 한 그를 불행하게 만들 것임에 틀림없다".

이런 사회적인 예견을 했다고 해서 웨일랜드의 주된 관심사가 외적인 순응에 있다는 뜻은 아니다. 그와는 반대로 그가 부르듯이 "강요된 굴복"은 아무 가치가 없다. "우리의 자발적인 섬김을 그분은 요청한다"라고 밀턴의 라파엘은 『잃어버린 낙원』(Paradise Lost)에서 신적인 아버지에 대해 말한다.

> 불가피하게 해야 되는 그런 것은 그분에게
> 가납(嘉納)되지 않고 또 될 수도 없는데, 왜냐하면
> 자유 없는 마음이 어떻게 기꺼이 섬길지 말지를
> 시험받을 수 있을까……
> …… 자유롭게 우리는 섬긴다.
> 우리는 자유롭게 사랑하니까.

가장 적절한 목표는 개심이고 이를 달성하기 위해 이 아버지는 물리적인 강압에 의존할 수 없다. 대신 그는 훈육용 친절이란 기술을 쓰는데, 이는 그 자식에게 그의 불행은 전적으로 그가 자초하였으며 오직 비슷하게 자발적이고 내면적인 복종에 의해서만 벗어날 수 있다는 사실을 보여주려고 계획된 것이다. 짧게 말하면, 웨일랜드는 그의 아들에게 의지의 완전한 변혁을 이끌어낼 유익한 불안감을 일으키려고 노력한다.

유익한 불안감과 더불어 우리는 강력하게 『리어 왕』의 표현 방식과 내용으로 돌아온다. 비극이란 바로 그 관습은 불안감이 유익하게

심지어는 즐겁게 조성될 수 있다는 공동사회의 신념에 의존한다. 즉, 비극은 고통에 대한 통상적인 철학적, 종교적 위안을 넘어서고, 고통을 창조 혹은 심화하는 기술을 예시하면서 완성한다. 그런 기술을 정당화하기 위해 르네상스 예술가들은 아리스토텔레스에서 유래한 뒤 16세기에, 특히 이탈리아에서 상당히 정교해진 비극의 이론적 설명에 호소할 수 있었다. 하지만 대부분의 그런 이론들처럼 이것도 그 시대의 강력한 일련의 사회적 관습과 교차하기 전까지는 비활성 상태에 있었다.

웨일랜드가 설명하는 관점에서 보면 이러한 관습들 가운데 가장 지속적인 것은 신교도들의 죄의식 조성, 불안감의 고의적인 증대라고 말할 수 있는데, 그것은 신의 은총에 의해서만 벗어날 수 있고 그 은총의 효과는 그런 불안감을 경험한 사람만이 느낄 수 있다. [내가 강조해야 할 점은 내가 여기에서 단순히 일련의 신학적인 진술을 얘기하는 것이 아니라 아주 상세하게 규정된 다음 틴들(William Tyndale)에서 시작하여 영국 청교도들에 의해 쭉 실천된 하나의 프로그램을 말한다는 사실이다.] 우리는 이 종교적인 관습에다가 웨일랜드의 설명에도 나타나는 육아 기술을 더할 수 있는데, 그는 이 기술로 다시 한 번 자식의 궁극적인 이익을 위해 불안감을 일으키려고 의식적으로 그리고 계획적으로 노력하였다. 하지만 19세기 초기 미국에서 잃어버린 것은 사회의 상징적인 중심에, 즉 왕권의 특징적인 운용에서 나타나는 유익한 불안감이라는 관습이었다. 집중되고 개인화된 그 권한은 불안감을 그것이 작동하는 부정적인 한계뿐만 아니라 긍정적인 조건으로서 일으켰다. 군주제는 우리 스스로 상기해보건대, 백성들의 행복 추구 증진을 그 목적으로 생각하지 않았고, 사회의 정치적 중심 또한 모든 긴장과 모순이 사라지는 지점이

아니었다. 그와는 반대로 엘리자베스와 제임스의 카리스마 있는 절대주의는 불안감으로 살쪘고 또한 상처를 입었는데, 그 불안감은 호의의 불안정성, 종교적인 화해로 해결되지 않은 긴장 상태, 끊임없이 공포된 반역, 침입, 내전의 위협과, 화려한 공개 상해 및 처형, 그리고 심지어는 완벽한 지혜, 아름다움 및 권력에 대한 군주의 관념적인 권리 주장과 실제 엘리자베스와 제임스의 너무—뻔히—보이는 한계 사이의 현저한 격차로 인해 생겨났다. 백성들에게 요구되는 복종심은 이 격차에 대해 순수하게 무지함을 유지하는 데 있었다기보다는 이 격차가 충분히 인식되더라도 마치 존재하지 않는 것처럼 행동하는 데 있었다. 그런 연기를 하라는 압력은 군주가 사랑의 언어와 강제의 언어를 모순적으로 결합함으로써 요구했고 부자연스럽지만 전적으로 위선적이지만은 않은 백성들의 끊임없는 감탄 분출로 표시되면서 그 자체로 왕권을 강화시켜주었다.

작가 경력 기간 내내 셰익스피어는 이런 유익한 불안감 생성에 가장 높은 민감성을 보이면서, 그러한 생성을 의문시하는 동시에 그것을 자신의 작가적 능력 안으로 흡수하기도 하였다. 이 현상을 가장 완벽하게 반영극적으로(metatheatrical) 탐색한 곳은 『잣대엔 잣대로』(Measure for Measure)와 『태풍』(The Tempest)인데, 거기에서 두 공작은 다른 사람들에게 체계적으로 불안감을 일으키고 그런 이유로 극작가 자신의 모습을 띠게 된다. 하지만 셰익스피어가 이 관습을 가장 완벽하게 구현한 곳은 『리어 왕』이고, 지침 없이 사랑을 표현하게 만드는 이 불안감의 힘은 이 극이 19세기 초반에 원 상태로 복원된 이래 그것을 둘러싸고 생겨난 방대한 비평 문헌에 의해 생생하게 입증된다. 『리어 왕』은 유익한 불안감의 몇 가지 강력하고 복잡한 재현들을 특징적으로

포함하고, 그 가운데 가장 눈에 띄는 것은 우리의 목적으로 봤을 때 사랑 시험 그 자체인데, 그것은 다른 사람들에게 불안감을 일으킴으로써 은퇴하는 군주의 것을 줄이는 기능을 하도록 의도된 것처럼 보이는 하나의 의식이다. 극의 서두 대사에서 분명해지듯이 왕국의 분할은 몇 개의 몫을 조심스럽게 저울질해놓음으로써 사실상 이미 벌어진 일이다. 리어는 이렇게 사전에 조율된 법적 합의를 시합인 것처럼 가장함으로써—"누가 짐을 이를테면 가장 사랑하는가?"—분명히 그 어떤 불확실성도 존재하지 않는 상황에 상징적인 불확실성을 불어넣는다. 이는 그가 이 시험을 끝까지 고집하는 것으로 확인된다. 그것을 공표한 근거가 왕국의 처음 3분의 2를 "영원히" "영구히 세습토록" 하는 소유권 공표와 더불어 완벽하게 처분함으로써 아주 어이없게 되었는데도 말이다. 리어는 자기 자식들이 그의 선물을 두고 경쟁의 불안감을, 그러한 경쟁의 실제적인 후과는 그 어떤 것도 견딜 필요가 없으면서, 경험하기 원한다. 즉, 그는 그들에게 예술작품의 효과와 비슷한 것을, 감정은 고조되지만 실제적인 결과는 무시해도 괜찮을 것 같은 무엇을, 만들어내고 싶어 한다.

리어는 왜 그의 자식들이, 그의 '즐거움'인 코델리아까지도, 그런 불안감을 느끼기 원해야 할까? 셰익스피어의 원전들에 암시된 바로는, 소금을 주제로 한 저 먼 민담으로 거슬러 올라가면, 리어는 자신의 완전한 가치를 인정받고 싶어 하고 이런 인정을 강요하기 위해 사랑 시험을 연출하며, 그것은 그에게 결정적으로 중요한데, 그 이유는 그가 막 퇴위하려는 참이고 그래서 자기 자식들의 존중을 강제할 힘을 잃을 것이기 때문이다. 축복을 받으려고 무릎을 꿇는 일, 모자를 벗는 일, 앉아도 좋다는 허락을 받았을 때에만 앉는 일과 같은 존중의 표시는

중세와 근대 초기 가정에서 커다란 의미가 있었다. 비록 그런 일이 존 오브리(John Aubrey)의 증언에 의하면 17세기 중반에는 부자연스럽고 재량에 맡겨진 것처럼 보였다고 하지만 말이다. 그것은 부와 계급에 대한 복잡하고 서로 연결된 존경의 공적인 표시체계의 일부로서 거의 모든 사회와 연령층에서 돋보였다. 그 시기에는 노인학적인 편향성이 강하게 있었다. 당시에는, 신의 의지와 사물의 자연스러운 질서에 의해 권위는 노인에게 속한다는 말을 끊임없이 했고, 결혼 연기, 도제기간 연장, 젊은이들의 체계적인 공직 배제와 같은 관습을 통해 이 적절한 사회적 합의가 확실히 준수되도록 힘을 썼다. 위기에 처한 것은 사회의 합의—결핍 경제에서 노인학적인 위계질서의 물질적인 이익을 젊은이들의 맞고소에 대항하여 보호하는 일—뿐만 아니라, 각 세대의 노인들이 앞선 세대의 노인들과 유대관계를 맺고 그래서 서로 인접함으로써 시간의 원점에서 있었던 이상적이고 신성시된 질서로 되돌아가 닿았던 그런 세계의 구조와 의미라고 생각되었다.

하지만 모순되게도 중세 후기와 근대 초기에도 역시, 노인들이 자신의 권한을 재산과 생산수단의 통제 없이 주장해봤자 젊은이들의 가차 없는 야망에 애처롭도록 취약하다는 말을 계속해댔다. 설교와 몇 세기에 걸친 도덕주의자들의 글을 좀 더 널리 보면, 재산을 자식들에게 물려준 결과 잔인한 취급을 받은 부모들의 수많은 훈계조 얘기가 나온다. 이런 얘기들의 교훈을 반향하며 그레미오는 "당신 아버지는 바보였어요"라고 『말괄량이 길들이기』(The Taming of the Shrew)에서 트라니오에게 말한다. "그대에게 다 주고, 자신의 말년에 / 그대의 식탁에 앉다니 말이오."(2.1)

리어 왕의 얘기는, 적어도 12세기 이래로 계속된 수많은 개작에서는,

HELL PUNISHMENT. (INSERTING SUNS IN EYE SOCKET)

정확하게 이런 경고들 가운데 하나의 역할을 해온 것으로 보이며, 셰익스피어의 에드먼드는 에드거의 것으로 속여 넘기는 조작된 편지에서 노인들의 두려움을, 즉, 젊은이들이 피상적인 존중의 표시 뒤에서 정말로 무슨 생각을 하고 있는지에 대한 노인들의 환상을, 완벽하게 토로한다.

> 이 노인 존중 정책 때문에 우리 생애 최고의 시절에도
> 이 세상은 괴롭고 우리의 재산은 늙어서 즐길 수 없을
> 때까지 묶여 있다. 나는 힘이 있어서가 아니라 참아주기
> 때문에 지배하는 이 늙은 독재자의 억압이 쓸데없고
> 어리석은 예속임을 느끼기 시작했다.
>
> (1.2)

노인들의 이 되풀이되는 악몽에 의하면 아버지들의 물질적인 안녕뿐만 아니라 노인들이 자기들의 특권을 정당화할 때 호소하는 사물의 자연스러운 질서라는 개념까지 의심스러운 것처럼 보인다. "아버지들은 두려워한다"라고 파스칼은 말한다. "자식들의 자연스러운 사랑이 지워질 수 있음을. 이렇게 지워질 수 있는 이것이 무슨 종류의 본성이란 말인가? 습관은 제2의 본성으로 첫 번째 것을 파괴한다. 하지만 본성이란 무엇인가? 왜 습관은 자연스러운 게 아닌가? 나는 이 본성이란 것이, 습관이 제2의 본성이듯이, 단지 첫 번째 습관일 뿐일까 봐 아주 많이 두렵다." 셰익스피어의 『리어 왕』에서는 이런 두려움이 자주 나타나는데, 그것은 『팡세』(Pensées)라는 상대적인 사생활의 형태가 아니라 가족과 국가 사이의 공적인 고뇌의 형태로 토로된다.

"리건을 해부해서 심장 근처에 뭐가 자라는지 보라고 해. 이런 돌 같은 심장이 생기는 무슨 자연적인 이유라도 있나?"(3.6)

하지만 셰익스피어의 희곡과 이런 불안을 단순하게 연관 짓는 것은 중세와 근대 초기의 아버지들이 은퇴를―언제나 못마땅하지만―피할 수 없었을 때 자신들을 보호하려고 취한 실제적인 조치를 명시하지 않는다면, 오해의 소지가 있다. 그러한 상황은 수입이 개인의 지속적인 생산성에 달려 있는 셰익스피어 자신의 출신 계급, 즉, 장인들과 소규모 지주들 사이에서 가장 자주 발생하였다. 그러한 생산성이 급격하게 줄어드는 상황에 직면했을 때 노인들은 자주 젊은이들에게 농장이나 작업장을 정말로 넘겨줘야 했지만, 나이든 사람들의 자연적인 특권과 초자연적인 보호에 대한 그 모든 얘기들에도 불구하고 우리가 보았듯이 부모의 고유하거나 아니면 관습적인 권리에 대한 신뢰는 현저하게 없었다. 그와는 반대로, 앨런 맥팔레인(Alan Macfarlane)이 『영국 개인주의의 기원』(The Origins of English Individualism)에서 지적했듯이 "당대 사람들은 법적인 보장이 없다면 부모들에게는 그 어떤 권리도 없다는 사실을 잘 알고 있었던 것처럼 보인다". 이 사실을 심지어는 하나의 의식을 통해 인정할 수도 있었음은 13세기에 있었던 한 소송의 증언에 암시되어 있다. 홀아비인 안젤린은 자기 딸을 자기 토지의 절반과 함께 휴에게 결혼시켜 넘겨주기로 합의한 다음 결혼한 그 부부와 한집에서 살기로 하였다. "그리고 바로 이 안젤린은 집 밖으로 나간 다음 그들에게 그 집을 문고리를 잡고 건네주었고, 즉시 자선심으로 베푸는 숙식을 간청하였다."

아버지가 일단 자신의 토지를 포기하면 그는 한때 자기 자신의 소유였던 집 안에서조차도 소위 '거주민'이 되었다. 이 단어의 몇 가지

함의는 그것이 구약의 흠정역에 쓰인 곳에서 암시된다. "주님 앞에서 우리는 우리의 모든 조상처럼 나그네와 임시 거주민에 불과하며, 우리가 세상에 사는 날이 마치 그림자와 같아서 의지할 곳이 없습니다."(역대상 29장)

은퇴를 맞이한 부모는 자신들의 지위와 권위를 그토록 급격하게 상실할 위협을 받았을 때 놀랄 것도 없이 법에 의지하면서, 가족의 재산을 이전하는 대신 자식들은 음식과 의복과 피난처를 제공하기로 약속하는 계약이나 유지 협정을 취득하였다. 부모의 불안감이 어느 정도였는지는 이런 많은 요구 사항들의 대단한 구체성으로—몇몇 야드의 면직물, 몇몇 파운드의 석탄, 몇 부셸의 곡물—그리고 싸움에 뒤이어 집 밖으로 내쫓길지도 모른다는 만연된 두려움으로 측정될 수 있을 것이다. 에드워드 코크(Edward Coke) 경의 표현에 의하면 아버지는 자식들의 '타고난 후견인'이었으나 이제는 이 자식들을 그의 법적 후견인으로 두게 되었다. 유지 협정은 본질적으로 봉건제의 계약주의와 연관된 중세의 방책인데, 자식들은 단지 아버지 재산의 '수탁자'일 뿐이고 그 결과 윌리엄 웨스트(William West)의 17세기 초기 법률 안내서인 『상징학』(Simboleography)의 문구에 의하면 "바로 그 물건은 어느 때든 그것을 그렇게 남긴 사람이 좋다면 되돌려질 수 있다"는 규정을 둠으로써 이 새로운 후견인의 권한을 조절한다. 그리하여 유지 협정은 아버지에게 그가 자식들에게 넘겨준 재산에 대해 어느 정도의 권리 또는 이익을 '보전해줄' 수 있다.

우리는 물론 『리어 왕』의 사회 세계가 자작농과 장인들의 환경을 재현하지는 않기 때문에 거기에서 아주 멀리 떨어져 있다. 하지만 내가 주장하고 싶은 것은 셰익스피어의 희곡이 정확하게 이런 유지

협정을 만든 사람들의 관심사—문밖으로 내쳐지는 데 대한 또는
자기 자신의 집안에서 이방인이 되는 데 대한 공포, 위엄은 말할 것도
없이 생존에 필요한 음식과 의복과 피난처를 잃는 데 대한 두려움,
아버지의 권위의 굴욕적인 상실, 그리고 노인학적인 위계질서의 원칙에
집착했던 사회에서 특별히 강력했던, 젊은이들에 의해 대체된다는
공포—한가운데에 강력하게 자리 잡고 있다는 사실이다. 리어에게 왕의
지위는 이런 관심사를 무효화하는 게 아니라 오히려 심화시킨다. 그는
고너릴과 리건에게, 그들의 남편들과 더불어, 자신의 "권력과 최고 직위,
/ 왕권에 따르는 화려한 표상들 모두를 / 부여할 것이다". 하지만 그는
100명의 기사와 "왕이라는 이름과 경칭"은 보유하기 원한다. 즉, 그는
무슨 일이 있더라도 근대 초기의 은퇴에 필연적으로 따르는 지위의
급작스러운 상실은 무슨 일이 있어도 피하고 싶어 하며, 극에서 나중에
나타나는 그의 광기 어린 격노는 자기 딸들의 사악한 배은망덕에 대한
반응일 뿐만 아니라 안젤린의 위치로 떨어질지도 모른다는 공포에 대한
반응이기도 하다.

> 개에게 용서를 구한다?
> 이것이 가문에 얼마나 어울리나 보겠어?
> '따님이여, 이 몸은 늙었음을 고백하나이다.
> 노인은 쓸모없소. 무릎 꿇고 간청컨대
> 저에게 의복과 침대와 음식을 내리소서.'
>
> (2.4)

그의 딸은 이에 대한 반응으로 그에게 단호하게 제안한다. "되돌아가

i hope you break
your bone, and
become lame.

BUT I AM YOUR
DAUGHTER

strike her young bones

거주"하라고—이 단어가 현재의 맥락에서 갖는 특별한 힘을 이제
우리는 되찾았는데—"언니와 함께" 말이다.

이 끔찍한 장면의 절정 부근에서 고너릴과 리건이 그의 수행원
숫자를 가차 없이 줄임으로써 사실상 그의 사회적인 정체성을
제거해버렸을 때, 리어는 마치 그의 딸들과 유지 협정을 실제로 맺은
것처럼 말한다.

> 리어 너희에게 다 주었다—
>
> 리건 때맞춰 주셨지요.
>
> 리어 너희를 내 후견인, 수탁자로 만들고
>
> 그만한 숫자의 시중을 받도록
>
> 단서를 두었다.
>
> (2.4)

하지만 리어와 그의 딸들 사이에 유지 협정은 없다. 그런 것은 있을 수가
없다. 왜냐하면 리어가 첫 장면에서 분명히 하듯이 그는 절대군주로서
그 어떤 것도 "짐이 내린 판결과 권한에 간섭"(1.1)하는 것을 허락하지
않을 터인데, 자율적인 법률제도는 바로 그런 간섭이 되었을 것이기
때문이다. 왜냐하면 영국 법에서 계약은 거래 약인, 즉 일련의 공유하는
의무와 한계에 내재하는 호혜를 포함했지만, 선물이란 그 답례로 무엇을
받기를 기대할 때에만 주어진다는 이런 식의 이해는 부모의 권한과 신의
권한에 대한 그 시기의 절대주의적인 개념과 양립할 수 없는 것과 꼭
마찬가지로 리어가 가진 왕의 특권 의식과 양립할 수 없기 때문이다.

리어의 권한은 이 희곡에 널리 퍼진 봉사의 언어로 대충 그려진

권리와 의무의 망에 의지하지만, 첫째 장면에서 켄트의 경험으로
분명해지듯이, 국왕 절대주의는 동시에 이런 봉건적인 유산과 싸우고
있다. 셰익스피어의 희곡은 무한한 권한에 대한 리어의 요구를 바로
그의 퇴위의 순간에도 강조하고 있는데, 그 이유는 그의 '숨은 뜻'이
왕의 의지와 욕구에 가해진 모든 제약을 넘어서기 때문이다. 그에게
통치할 권리를 제쳐놓게 해주는 것은 이 장면에서 암시되듯이 권력을
사랑에 대한 무한한 요구로, 그래서 부모 자식 간의 계약에 의한 옛
결속을 대신하는 사랑으로 탈바꿈하는 것이었다. 고너릴과 리건은
리어의 요구를 절대주의자 극장의 한 모습으로 이해한다. 그래서
그들은 자신들의 사랑을 결코 적절히 표현할 수 없음을 아첨하는
말로 산만하게 연기한다(perform). "전 전하를 말로 표현 못할 만큼
사랑하고 / …… 입 열고 말하면 빈약해질 사랑으로 / 온갖 비교 다
넘어 전하를 사랑하옵니다."(1.1) 재현할 수 없음을 이렇게 교활하게
재현하는 일은 코델리아의 말할 수 없음을 그 사실을 말함으로써
오염시킨다. 즉, 고너릴의 말은 코델리아가 만약 자기 아버지의 요구를
진정으로 만족시키려면 자기 것으로 주장해야 할 그 산만한 공간을
차지하고 있다. 그 결과 그녀의 침묵하는 사랑을 재현하려는 그 어떤
시도도 이미 더럽혀졌다. 재현은 극적 과장이고 위선이고 그래서
빗나간 재현이다. 코델리아는 최초의 방백에서조차 언어를 전적으로
피하고 싶어 하고 그리하여 극장에서 벗어나고 싶어 하는 것 같다.
그녀의 말에는 이상한 내적인 거리가 있어서 마치 다른 사람이 그것을
말하는 것 같고, 좀 더 정확하게는 희곡 바깥에 있는 저자가 자신에게
그의 인물에게 무슨 말을 시킬까 묻고 나서 그녀는 아무것도 말하지
말아야 한다고 결정하는 것 같다. "코델리아는 뭐라 하지? 사랑으로

침묵하라."(1.1) 하지만 이렇게 침묵을 유지하려는—언니들을 능가하고 자신의 사랑 재현을 거부함으로써 아버지를 만족시키려는—시도는 아무것도 말하지 않으려는, 즉 문자 그대로 '없음'이란 단어를 말하려는 그 다음의 시도처럼 거절당한다. 아버지의 분노에 의해 담화로 내몰린 코델리아는 그래서 언니들처럼 아버지의 사랑에 완전히 의존하기보다는 호혜적이면서도 유한한 '도리'에 호소한다. 아버지의 그리고 군주의 절대주의에 맞서 코델리아는 사실상 유지 협정의 정신으로 저항하는데, 리어에게 이런 저항은 반역의 속성을 띤다.

 이 자식들에게 모든 것을 주었다고 생각하는 리어는 그들로부터 모든 것을 요구한다. 그는 계약을 사랑 시험으로 대체했다. 즉, 그는 자신의 가치를 공개적으로 인정하는 존중의 공식적인 표시뿐만 아니라 내적이고 절대적인 마음의 찬사를 원한다. 이런 것을 요구하는 정신으로 그는 어머니의 표상을 자기 안으로 흡수한다. 리어에게는 권위와 사랑 사이에 그 어떤 분할도 없다. 하지만 이 희곡의 비극적인 논리에서 밝혀지듯이, 리어는 자기 자식들의 공개적인 존중과 내적인 사랑 둘 다 얻을 수는 없다. 공개적인 존중은 리어가 가진 절대적인 권한 때문에 그가 역설적이게도 빼앗기는 법적 제약과 다름없을 뿐이고, 내적인 사랑은 권위자의 허락으로 공적인 영역에서 연출되는, 법정이나 극장에서처럼 연기되는 사회적인 담화로는 적절하게 재현될 수 없다. 리어는 코델리아의 '친절한 보살핌에' 그의 나머지를(휴식을) 걸겠다고(취하겠다고)—이 구절은 모든 것을 건다는 그리고 안식을 찾는다는 두 가지 뜻이 있다—생각했다. 하지만 그는 자기 딸과 함께하는 영원한 감옥살이의 환상 속에서만 그가 구하는 것을 절망적으로 그리고 애처롭게 일별한다. 즉, 그가 공적인 권력으로부터

결정적으로 분리되어 이 세상으로부터 먼 곳에 갇혔을 때에만, 가족과 국가권력의 직접적인 고리가 끊어졌을 때에만, 리어는 육아실 같은 감옥의 꿈속에서 자기 딸의 지속적이면서 무한한 사랑을 희망할 수 있다.

이 육아실 같은 감옥의 모습과 더불어 우리는 마지막으로 자식의 사랑을 얻기 위해 육아실을 감옥으로 사용했던 프랜시스 웨일랜드에게 돌아온다. 그래서 우리는 유익한 불안감의 17세기 초기와 19세기 초기 형태 사이의 결정적인 차이점으로(우리가 그것을 대충 그려 보았듯이), 극장이 핵심적으로 중요하고 상징적인 예술 관습이면서 가족과 권력에 깊숙이 연결되었던 문화와, 극장이 주변적인 여흥으로 쪼그라든 문화 사이의 차이점으로 돌아온다. 웨일랜드에게 사랑 시험은 그가 15개월짜리 유아를 가두는 육아실이라는 사생활 공간에서 벌어진다. 그 결과 이 아버지가 추구하는 것은 공개적인 담화로 사랑을 재현하는 것이 아니라, 음식에 앞서면서 언어와 분리된 포옹, 키스, 음식 받기, 아버지가 방을 떠날 때 그의 뒤에서 나는 불분명한 신음소리 같은 것들이다. 말로 된 재현에 앞서 오직 여기에서만 사랑 시험은 온전히 성공적일 수 있고, 여기에서만 잠정적이고 호혜적이며 사회적인 유지 협정의 세계는 자식의 절대적이고 평생 가는 사랑에 의해 결정적으로 대체될 수 있다. 그리고 우리는 이 경우에 이 아버지는 공개적인 찬사를 전적으로 포기할 필요가 없었다는 사실을 덧붙일 수 있을 것이다. 그는 자기가 존재하지 않을 때까지 기다리기만 하면 됐다. 왜냐하면 프랜시스 웨일랜드가 죽었을 때 허먼 링컨 웨일랜드는 자기 아버지에 대한 두 권짜리 전기를 공동 집필했는데, 그것은 가족 사랑에 대한 한 아들의 마지막 기념물이었다. 그와는 대조적으로 리어는 자기 딸의 입술을 계속

쳐다보면서 그녀가 절대로 입 밖에 내지 않는 말을 기다리며 죽는다.

GAK JJU GU GEOM

각주구검

MY BODY MOVES

난 내 아이들이 독립적이길 바란다.

내 일꾼들은 날 위해 일한다.

내 주변 모두는 날 섬겨야 된다.

적어도 섬겨져야 된다고 내게 생각되는

이들을 섬겨야 한다.

내 몸이 내가 계획한 대로 움직이기 시작할 때

내 몸이 내 생각을 현실화할 때,

내 몸이 내가 계획한 대로 움직일 때,

내 몸이 하나의 생각이라도 현실화하려 움직일 때,

내가 생각하기 시작하는 건

내 몸이 느끼기 시작하는 건

통증

불편

수치.

지금
내가 바라는 대로가 아닌
오 분 전
내가 바랐던 대로
지금 움직이기에.

지금
내가 말하길 바라는 대로가 아닌
오래전
바랐던 대로
지금 내 입이 말하기에.

각 주 구 검

이걸 난 원하지 않는다.

IV.

서두르지 않는 노력, 죽음의 리허설

최빛나

나는 한계의 궁극이 없는 것을 재앙이라고 부른다.

말하자면 재앙은 그 궁극을 차지해버리는 것이다.

-모리스 블랑쇼[1]

1.

2014년 4월 16일, 세월호라는 이름의 국내 선박이 한국 북서쪽 해안의 인천항을 떠나 제주도를 향하던 중 바다에 가라앉아 300명 이상의 목숨을 앗아갔다. 이 사고의 다양한 원인이 보도되고 또 추측되는

1　Maurice Blanchot, *The Space of Literature*, tr. by Ann Smock, University of Nebraska Press, 1989, p. 126.

　본문의 모리스 블랑쇼 관련 모든 인용문은 『카오스의 글쓰기』, 박준상 역(그린비, 2012)을 참조해서 필자가 부분 재번역했다―옮긴이.

가운데, 이 배는 한국의 오작동 중인 사회 및 정치 시스템, 그리고 이와 연관된 문화와 관습에 대한 판도라의 상자로 드러난다. 물론 한국의 맥락에만 국한되는 문제는 아닐 것이다. 그 사고의 많은 원인 중의 하나로는 선박 운영의 모든 면면에서 드러난 과잉성이 제기됐는데, 그 배는 교통수단이기 이전에 개인의 자산이자 자본 축적을 위한 수단으로 기능했던 것이다. 자본주의가 내몰아치는 과잉의 원리가 이 배의 운행에도 적용되고 있었다.

세월호는 안전하게 운반할 수 있는 양을 뛰어넘는 컨테이너를 과적한 상태였다. 20여 년 전 일본 기업으로부터 저렴한 가격에 매입한 그 배에는 객실 수를 늘리기 위해 (그리고 이른바 '성공한' 사진가로 알려지기도 한 그 기업의 숨은 실소유주가 찍은 자연 풍경 사진을 위한 화이트 큐브 갤러리를 만들기 위해) 과도한 개조 공사가 가해졌다. 게다가 악천후로 출발이 몇 시간 지연되던 상황에서 무리한 출항을 감행하기까지 했다. 이러한 운영 방식 및 결정 사항은 분명 더 큰 이익을 창출하기 위함이었을 것이다. 마치 이 가설을 증명이라도 하려는 듯, 선장과 대부분의 선원은 '바닷사람'으로서의 모든 윤리와 도덕을 뒤로한 채 적절한 비상조치도 취하지 않고 가라앉는 배에서 도망쳐 나왔다. 바로 이런 사실이 이 사고를 더욱 비극적으로 느끼게 한다. 세월호가 사실은 자본주의의 권능하에 운영되는 시스템, 즉 우리 사회이자 우리의 모습을 대변할 뿐이라는 깨달음과 더불어 우리의 비통함은 심화되고, 이 시스템에 엉키고 겹겹이 붙어 앉은 여러 문제들은 이 사고를 재앙으로 바라보게 한다. 피해자 대부분이 수학여행길에 오른 고등학생이었다는 사실에 재앙을 목도하는 비통함이 또 한 번 격렬해진다. 학생들은 이러한 시스템 아래서 살아가는 법을 배우지만,

아직 그것을 체현하지 않은 이들이며, 따라서 현재 일어난 일에 대해 그 어떤 책임도 없는 이들이다.

2.

김성환의 작품은 위와 같은 재앙적 사건들을 기록하지도, 그것에 개입하지도 않는다. 르포르타주 형식과는 거리가 먼 그의 작업은 심지어 비평의 형식으로조차 기능하지 않는지도 모른다. 분명한 것은 김성환이 현실을 기반으로 해서 일련의 장면들을 연출한다는 것인데, 이때의 현실이란 소통의 형태가 변칙적이며 이야기의 파편들이 사실인지 허구인지 불분명한 곳이다. 누가, 무엇이, 언제, 어디서, 왜, 어떻게에 대한 서술이 없는 이 이야기가 전달되는 방식은 감상자에게 보편적이지 않은 이해 방식을 요구한다. 작가는 예전의 한 인터뷰에서 자신이 서술하는 이야기는 극적인 내러티브 대신 건축이나 수학 공식과 같이 구축된다고 설명한 바 있다. 감상자는 그의 이야기를 여러 평면과 방, 그리고 다차원의 구조를 구축하는 다른 공간들 사이를 움직이는 공간적인 조우로서, 혹은 아직 값이 산출되지 않은 여러 변수로 구성된 방정식[2]으로서 이해할 수 있는 것이다. 그리고 이러한 이야기 구축 방식을 통해 우리는 감각과 동시에 사유의 과정을 경험하게 된다. 나아가 그의 근래의 작업일수록 이 같은 과정에서는 귀신이 나올 법한

2 김성환 작업의 수학적 구성에 대한 이러한 풀이는 윤사비 작가의 표현에 빗지고 있다.

으스스함, 나아가 재앙의 분위기가 감도는데, 이 지점에서 나는 그의 작품과 우리가 세월호 참사를 바라보는 것 사이에 어떤 공명이 있음을 알게 된다.

3.

재앙의 면모는 가장 최근의 퍼포먼스 기반 영상 작품인 ‹템퍼 클레이›에서 강렬하게 드러난다. 나는 테이트 모던 이스트 탱크의 어두컴컴하고 광활한 공간에 앉아 그 작품을 어떤 절망의 상태, 심지어 알 수 없는 비탄의 상태로 경험하였다. 작가의 오랜 협업자인 dogr(데이비드 마이클 디그레고리오)의 고혹적인 음악과 더불어 추상적인 색면으로 화(化)하는 이 흑백영화는 실내와 실외, 황량한 겨울의 평야와 텅 빈 집 사이를 넘나든다. 초반 장면 중의 하나는 메마른 땅을 배경으로 하는데, 그 땅 위에 여성 한 명이 (혹은 그의 분신과도 같은 여러 명이) 누워 도끼와 대화를 나눈다. 그 여성은 도끼를 아끼는 듯, 그 도끼가 행복하길 빌며 도끼를 쓰다듬는다. 그러면서 그녀는 그 도끼가 자신의 것인지 아닌지를 확인받고자 하는데, “너 그 여자가 좋아, 내가 좋아?”를 묻는 식이다. 그녀는 자신에게 따스함을 전해주는 불에게도 마찬가지로 묻는다. “너는 다른 사람들에게도 따뜻하니?” 이러한 장면들은 제법 단순한 우화로, 피상적으로는 여성의 질투를 암시하는 것으로 읽을 수 있을 것이다. 하지만 그 이전 장면에서 소개된 문구를 고려하면 이 우화의 의미는 좀 달라진다. 타이핑 하듯 주어진 문구는 다음과 같다.

땅덩어리가 하나 있어서 거기에 집을 짓고, 그 안에 살고,
너를 돌봐줄 누군가를 구하고, 너를 돌봐준 이에게 그
땅을 물려주리라 생각하며 거기에 가능한 한 오래 머물
수 있는 것은 좋은 일이다.

이는 분명 남성의 목소리, 즉 정복자, 가부장적 질서의 목소리다.
도끼와 불은 '인류'(men, 남성)가 자신의 의지에 맞춰 자연을 활용하기
위해 사용한 최초의 도구였다. 그 여자가 남성에 대해 이야기했던가?
아님 남자를 흉내 내고 있는 것인가? 우리는 되레 소유와 재산, 통제와
규율의 형태가 이제 성과 무관하게 출현한다는 것을 볼 수 있다.
돌본다는 명목하에 그것은 그 '상대'를 길들이고자 욕망한다.

이 작품 안에서의 타자는 예속당한 인물이며 프롤레타리아이고,
그 우위의 인물한테 통제당하고 그를 섬겨야 하는 노동자다. 그에 대한
재현은 성별 없는 다수의 형태로 이루어진다. 그 다음 장면에서는 아직
영화에 등장하지 않은 누군가가 우리를 거대한 아파트 단지 안으로
이끈다. 육체에서 분리된 그 혹은 그녀의 목소리 뒤로 여러 개의
목소리가 합창한다. 그/녀는 자신이 17세의 나이에 어떻게 다른 이의
집에 들어와 일하게 됐는지, 어떻게 자신이 부끄러워하는 빈곤으로부터
탈출하여 다른 이의 아이들을 돌보고 다른 이의 집을 청소하게 됐는지
등에 대해 설명한다. 그/녀의 끝없는, 과도한 걸레질을 보면서 우리는
그/녀가 일하는 아파트, 우리가 앞서 지나온 아파트 단지의 건설 배경에
대한 이야기를 또 듣게 된다. 이것은 개발에 대한 이야기이며 자신의
노동이 섬기는 거주 공간 내의 또 다른 계층에 대한 이야기이다.

이 아파트에서 성장한 김성환은 이 아파트 단지의 은유적 의미에

record the song as
they bite at once.

대해 이전 작품에서 그린 바 있다. 역시 영상 작품인 ‹사령 고지의…
부터›는 작가의 어머니의 목소리를 통해 1970년대 당시 대통령이었던
박정희가 그의 애인을, 이 아파트에 살고 있었던 한 여배우를 방문할
때마다 아파트 한 동의 전기가 다 나가곤 했다는 소문를 들려준다.
그의 방문을 슬그머니 감추기 위해 전기라는 도구와 더불어 아파트
단지 전체가 그의 통치하에 놓였던 것이다. 디자인 연구자 박해천은
『콘크리트 유토피아』[3]를 통해 남한 독재정권 시기에 대규모 아파트 건축
사업이 일종의 군사작전으로 진행되던 방식에 대해 설명한다. 당시의
독재정권은 신중산층을 정량화 가능한 타켓으로 삼아 군사기지를 닮은
아파트에 거주시킨다. 이로써 아파트는 일종의 통치 '기제'로 작동하는
것이다. 이러한 아파트 공간은 자연스레 특정한 태도와 특정 관점,
말하자면 특정 계급을 배양시키면서, 계급 분별은 일상적인 습관이
되었고 개인이 집과 맺는 관계는 최대한 추상화되었다.

　다시 ‹템퍼 클레이›로 돌아오자. 김성환은 땅덩어리의 시점과 대규모
아파트 단지의 시점, 그리고 집안 공간의 시점을 병치시키고 그 주변에
인물들과 목소리들을 배치시킴으로써, 자산관계가 곧 권력관계가 되고,
나아가 소유주와 궁핍한 자, 지배자와 피지배자, 주인과 하인 간의
사회관계가 되는 구조를 만들어낸다. 이러한 구조는 김성환의 다른
작품들에서도 찾아볼 수 있는데, 개와 주인, 아버지와 아들, 동물원의
나비와 동물원 방문객, 고아와 식민지 정찰병 간 관계의 형태 등을 통해
나타난다. 하지만 ‹템퍼 클레이›가 이전 작품들과 차별화되는 지점은,
내가 '재앙화'라 부르는 것을 이러한 구조를 통해 우리의 감각에서

3　박해천, 『콘크리트 유토피아』, 자음과 모음, 2011.

이끌어낸다는 데 있다.

흑백이 주도하는 ‹템퍼 클레이› 영상에 등장하는 모든 신체는 죽은 듯이 보이거나 귀신 같아 보인다. 텅 빈 집이나 듬성듬성 놓여 있는 가정용품, 으스스한 아파트 단지, 건조하게 헐벗은 겨울나무 등, 영상에 등장하는 여타 사물들 역시 모두 죽어 있다. 신체들이 뛰어다니다 바닥에 넘어지는 장면에서는 1970년의 와우아파트 붕괴 참사가 언급된다. 방바닥 위에, 계단 위에, 땅바닥 위에 신체들이 나란히 놓인 장면들은 불길해보일 지경이다. 신체가 걸레를 대신하여 바닥 위로 끌려 다닌다.

이 안에서 살아 있는 것이 있다면 바로 불 그 자체이다. 한 사람이 쥐불놀이에 쓰일 법한 불깡통[4]을 휘두르는데, 너무 세게 돌리는 나머지 그 힘에 스스로 압도당할 지경이다. 마치 그 불을 어디론가 던지려는 듯하다. 어쩌면 바로 앞에 있는 호수 안으로. 얼굴 위의 가면은 서서히 불에 타버린다. 불이 내던지는 것은 무엇인가? 불에 타버릴 것은 무엇인가? 한때 누군가의 도구로 사용되었던 불은 여기서 분노의 실체, 어쩌면 취약한 피지배자들이 느끼는 분노의 실체인 듯하다. 궁핍한 자들의 반란이 일어나는 것은 아닐까.

　　　　재앙은, 우리가 욕망·간계 또는 폭력에 의해—그러한

　　　　게임에 의해 우리는 삶을 걸면서 삶을 계속 유지하고자

4　　유년기나 한국의 토속 놀이는 김성환의 작업에 곧잘 등장하는 모티프 중의 하나로, 권력과 대비되는 순수함인 동시에 취약성(vulnerability)을 표현하는 것 같다.

하는데—더 이상 삶을 걸 수 없는 시간, 부정적인
것이 침묵하며, 육화되지 않고 인식되지 않는 영원한
고요(동요)가 인간들의 뒤를 잇는 시간이다.

-모리스 블랑쇼[5]

4.

재앙은 양가적이다. 죽음이라는 상태, 즉 바란 적 없는 압도적인
상실감으로 가득 찬 상태로 인해 우리는 재앙을 개탄하게 된다. 하지만
재앙을 인식함으로써 비로소 피지배자는 그 예속 상태로부터의
출구를 찾고 기존의 권력구조를 전복할 만한 새로운 체제를 모색하게
된다. 블랑쇼는 재앙을 통해 우리가 성취할 수 있는 상태를 '주체 없는
주체성'이라 묘사하며 이에 대해 "상처 입은 자리인, 어느 누구도 주인일
수 없고 말할 수 없는 이미 죽은, 죽어가는 몸에 든 멍…… 거기에
나, 나의 몸이 있다"고 설명한 바 있다.[6] 이때, 재앙적 상태는 기존의
재산관계를 파괴해야 한다. 나도, 너도, 그들도 존재하지 않고, 대신
집단적 주체성이라 불리는, 주체 없는 순수한 집단적 힘만이 존재하는
상처 입은 공간이 곧 여기서의 불이다.

그럼에도 작가이자 액티비스트인 이와사부로 코소(Sabu Kohso)는
2013년 암스테르담에서 행한 후쿠시마 원자력 사태 관련 강연에서,

5 *The Writing of Disaster*, p. 40.
6 모리스 블랑쇼, 앞의 책, 69쪽.

자본주의 기계란 "더 큰 규모의 생산과 이윤 창출을 위해 사용되면서 파괴나 재해의 과정을 점점 더 내재화"[7]시키는 것으로, 재앙으로 멈춰질 수 있는 것이 아니라고 경고했다. 실제로 자본주의적 시각으로는 재앙을 제대로 인식하지 못하는데, 우파 정치인이 세월호 참사에 대해 또 하나의 자동차 사고일 뿐이라 말하는 식이 그것이다. '재앙 이후의 우리'는 자산, 축적, 착취의 쳇바퀴의 이 멈추지 않는 시스템을 유지하기 위해 작동하는 정상화(normalization)의 조류(潮流)에 대항하여 어떻게 싸울 수 있을 것인가?

5.

김성환은 세계에서 가장 큰 현대미술 기관 중 하나인 테이트 모던의 커미션 작품으로 제작했던 ‹템퍼 클레이›의 제작 과정에 대해 이야기하면서, 그 작품에 참여한 이들에게 공정한 임금을 지불할 수 있었던 것이—쉽지 않은 일이었으나—얼마나 중요했는지를 언급한 바 있다.

　김성환은 전문 배우 대신 친구들, 친구의 친구들, 친구의 학생들, 친척들, 그리고 부모님의 별장 관리인들과 함께 작업했다. 영화의

7　「종말론적 자본주의와 우주적 편재성」(Apocalyptic Capitalism and Planetary Omnipresence), 암스테르담의 스투디움 제네랄 리트펠트 아카데미(Studium Generale Rietveld Academie)의 «우리는 어디를 향하고 있나요, 월트 휘트먼: 아티스트와 미래주의자를 위한 생태철학적 로드맵»(Where Are We Going Walt Whitman: An ecosophical roadmap for artists and futurists, 2013년 3월 12~15일) 컨퍼런스 중 ‘일본 신드롬: 암스테르담 버전’(Japan Syndrome: Amsterdam Version)에서 발표.

'사업주'이자 배우들의 감독 및 '매니저'로서의 김성환의 권력
사용법이 시험대에 올랐다고 볼 수 있다. 독일 영화감독 라이너 베르너
파스빈더(Rainer Werner Fassbinder)의 경우가 그러했듯, 영화 촬영팀을
유사 가족처럼 운영할 수도 있는 것이니 말이다. 어쩌면 김성환은
가부장적 자본주의 질서를 영속시키는 것의 대항으로 일종의 가족을
꾸리는 데 의식적으로 몰두했는지 모른다. 정확한 표현은 기억이 나지
않지만, 그런 식으로 (제대로) 임금을 지급하지 않았다면 촬영팀이
그런 식으로 (적극적으로) 촬영에 임하지 않았을지 모르며, 작품이
다르게 나왔을 수도 있다고 언급했던 것을 기억한다. 여기서 작가는
당시 참여 배우들이 전문 배우처럼 고액을 받았기 때문에, 즉 돈을 좇아
연기했다는 뜻이 아니다. 그의 요점은 자원이 '공정하게' 분배되는 상황
덕분에 배우 개개인이 평소 직장에서의 과잉과 통제의 행동방식에서
벗어나 연기에 임할 수 있었다는 것이다. 이 공정함이 연기나 작품에
반영되었는지의 여부는 부차적인 문제다.

미술계를 움직이는 시스템 역시 일반적인 자본주의 경제체제와
크게 다를 바 없다. 자산을 증식하고 자본을 축적하며 최대의 이윤을
창출하는 것의 가치를 따르는 것이다. 안드레아 프레이저(Andrea
Fraser), 특히 그녀의 「1%, 그것은 나다」(L'1%, C'est Moi)[8]라는 글에
따르자면, 오늘날의 미술계는 오히려 자본주의 경제의 적극적인
참여자라고 말할 수 있을 것이다. 사회활동이라는 명목하에 공적
보조금으로 운영될 때도 마찬가지로 자본주의 메커니즘에 의존한다.
이 같은 상황에서 퍼포먼스 작업 등 살아 있는 노동력을 그 재료로

8 *Texte zur Kunst*, vol. 83 (2011년 9월).

삼는 모든 작품이야말로 가장 모호한 대접을 받게 된다. 바로 이 노동이야말로 자본주의가 최소한을 지불하고 그 등에 빨대 꽂아 최대한의 이윤을 뽑아내며 착취하는 대상이기 때문이다. 퍼포먼스 기반의 작품을 다루는 가장 성공적인 연례 축제 중 하나인 퍼포마(Performa)가 그 증거이다. W.A.G.E.의 연구 결과에 따르면 퍼포마는 뉴욕 시의 모든 비영리 전시공간 및 미술관 중에서 참여 작가에게 가장 적은 페이를 지급한다.[9]

그럼에도 불구하고 '재앙 이후의 우리'의 투쟁은 단순히 (거대하고도 만질 수 없으며 다루기 까다로운) 자본주의의 망령에 맞서 싸우는 것이 아니다. 억압을 목격하거나 경험하는 곳에서마다 우리가 마주하는 구체적인 조건에 맞서 싸우는 것이다. 물론 후자의 싸움은 궁극적으로 전자의 싸움으로 흡수될 것이다. 이에 대한 한 작은 공동체의 연습이자, 김성환이 ‹템퍼 클레이› 제작에 들어가기에 앞서 시작했던 평범치 않은 활동으로 ‹유월›이 있다.

6.

‹유월›(Yuwol)은 카스코(Casco) 주최의 프로젝트였다. "주최의 프로젝트"라는 표현은 관습적으로 한 미술 기관이 어떤 프로젝트를 (그 프로젝트가 기관 내에서 시작됐든 기관 외부에서 시작됐든 관계 없이)

9 W.A.G.E. 설문 보고서 요약문, http://www.wageforwork.com/resources/4/w.a.g.e.-survey-report-summary, 2014년 8월 1일 접속.

지원하고/지원하거나 제작할 때 사용되며, 이 특정 문구는 〈유월〉의 맥락 안에서 어떤 특정한 의미를 띤다. 김성환은 〈유월〉을 제안하면서 "공적 리듬을 배반"하는 것이 〈유월〉 활동의 핵심 주제라고 내게 말했다. 카스코는 공적 자금으로 운영되는[10] 미술 기관으로서 그러한 리듬을 대변한다. 그리고 피에르 부르디외(Pierre Bourdieu)에 의하면 공적 리듬은 사회 질서를 대변하는데, 오늘날의 틀 안에서 보자면 바로 자본주의를 지칭하는 것이며 이 자본주의라는 리듬은 오직 한 가지 속도, 즉 가속도만을 갖는다. 가속의 질서 안에서 생산성은 얼마나 빠르게 생산하고 소비할 수 있는지, 그리고 물건이 얼마나 빠르게 순환되는지에 달려 있다. 미술 기관이라고 이 규칙의 예외일 수는 없다. 하나의 프로젝트에 이어 또 다음 프로젝트를 진행하고, 가능한 한 많은 리뷰를 받고자 노력하고, 한정된 시간 안에서 가능한 한 많은 기금을 모은다. 이 같은 조건에 맞서 김성환은 내게—꽤 오랜 시간 알고 지내고 현재는 카스코(즉, 하나의 기관)의 디렉터 직을 맡고 있는 내게—한 달간 카스코 공간을 문 닫고 평소의 프로젝트 제작비를 아직 그 가시적인 결과물이 무엇인지 알 수 없거니와 가시적인 결과물이 있으리라 약속할 수도 없는 한 '프로젝트'에 투자하라고 제안했다.

전시 제작비를 동료 작가들의 휴가 비용으로 사용한 후 그것을 작품으로 제출하며 비엔날레에 대한 유희적인 비평을 제시한 프로젝트에 대해 들어본 적은 있었다. 김성환의 제안은 생산성과 가시성을 증명해줄 결과물에 대한 기약이 없다는 점에서 달랐다. 대신,

10 카스코는 매년 네덜란드의 유트레이트 시의회, DOEN 파운데이션, 몬드리안 펀드, EU 문화부로부터 예산을 지원받는다.

그는 잠시 쉬어갈 것을 선언하고는 공적 자금을 사용하여 무언가를 하는데, 그 무언가를 (미술작품이든, 워크샵이나 세미나든, 리허설이든, 우리가 이름을 붙여 상품화할 수 있는) 구체적인 형태의 '자산'으로 전환하지 않고자 하는 것이었다. 그러니 ‹유월›을 프로젝트라 부르는 데는 어폐가 있다. 실제로 당시의 활동을 회고하며 지칭할 언어가 필요해졌을 때까지 우리는 이에 이름을 붙이지 않았다. '유월'이라는 제목은 뭐라 분류하기 힘든 이 활동이 이루어진 시기, 즉 6월을 지칭한다.

이 제안에 대해 나는 타협점을 제시했다. 나는 확신이 없었고, ‹유월›이 공적 자금의 낭비였을 뿐이라는 주장이 제기될 때 내가 그에 맞서 우리의 활동을 정당화하지 못하지는 않을까 염려했다. 그리하여 나는 김성환이 애초에 요구한 것에서 예산과 기간을 반으로 줄였다. 그리고 위험부담을 더 줄이기 위해 카스코에서는 ‹유월›과 병행하여 기획한 전시를 진행했다. 아무런 타협도 하지 않았다면 다른 결과가 나왔을 거라든가 참여자들이 다른 경험을 했을지에 대해 내가 뭐라 말할 수는 없다. 다만 확실한 점은, 그때의 2주가 분명 무언가를, 지속적인 영향을 끼치는 무언가를 남겼다는 것이다.

7.

‹유월›의 또 다른 전제로서 암스테르담에 아파트 한 채를 빌렸다. 참여자는 총 다섯 명이었다. 김성환 이외에 작가는 두 명 더 있었다. 그렉 스미스(Gregg Smith)와 클레어 하비(Claire Harvey)는 김성환과

같은 아티스트 레지던시 프로그램에 참여하고 서로의 작업에 대해
교류해온 이들이었다. 네 번째 참여자는 큐레이터이자 카스코의
대표이며, 한때 김성환과 클레어 하비의 이웃이기도 했던 나였다. 그리고
다섯 번째 멤버는 우리의 활동을 보조하는 카스코 인턴 조예진이었다.
또 다른 작가가 함께하기로 되어 있었으나 개인 일정 때문에 결국
합류하지 못했다. 전체적으로 보자면 친구들이 모인 것이었고, '대중의'
관점에서 이는 어쩌면 더욱 문제적이었을 것이다.

실제로 모이기 직전에 김성환은 2주간 하루하루를 어떻게 보낼지
구체적으로 설명해주었다. 매일 점심을 먹고 난 후 우리는 오후 2시에
암스테르담 아파트에 모이는 것이었다. 그리고는 각자 '리허설'을 위한
시간을 갖고, 함께 저녁식사를 한 후 서로에게 자신의 '강연'을 해주는
거다. 리허설은 세 가지 비율로 구성하자고 했다. 처음에는 6분짜리
'프레젠테이션'을 위한 한 시간짜리 리허설을 하고, 두 번째에는
12분짜리 프레젠테이션을 위한 두 시간짜리 리허설, 그리고 세
번째로는 18분을 위한 하루 동안의 리허설. 매일 한 명 내지 두 명의
참여자가 프레젠테이션을 하고 저녁식사 이후엔 모두가 강연을 하게
된다. '강연'은 '리허설-프레젠테이션'의 축소판으로 보통 15분간의
리허설과 3분짜리 강연으로 구성된다. 그리고 김성환은 이 같은 리허설-
프레젠테이션 훈련에 대한 일종의 메타 공식으로서 덧붙이길, "실제
작업=응축에 대한 실험=시험에 대한 실험=겸손을 향한 야망에 대한
실험=응축된 시간을 연습하기"라 하였다. 내용에 관한 한 아무런
지시사항도 없었다.

퍼포먼스 작업을 구상하는 일이 낯설지 않은 다른 참가자들에
비해 관련 경험이 전무했던 나는 약간 눈앞이 깜깜했지만 직관적으로

임했다. 어쨌든 내가 이 친구들 앞에서 무언가를 발표해야 한다는 것 자체가 이미 어느 정도 지시사항을 받은 셈이었다. 내가 이 순간 어떤 내용을 제시하고 공유하고 싶은지, 그러고는 내 생각을 사용 가능한 수단으로 어떻게 전달할 것인지 스스로에게 물어봐야 했기 때문이다. 아무리 친구들끼리의 비공개 모임 안에서일지언정 퍼포먼스와 강연이 반복되는 이 훈련은 꽤나 부담스러웠고 때로는 좌절을 안겨주기도 했다. 진행 과정은 이랬다. 우선, 외부 조건과 상관없이 자신이 진정 하고 싶은 이야기가 무엇인지를 스스로 묻고 이해하는 데 익숙해져야 했는데, 여기서 우리는 평소 얼마나 자주 그저 반응(reaction)— 응답(response)과는 별개의 의미에서의 반응—으로 말을 하는지를 깨달을 수 있었다. 둘째, 제한된 시간 틀 안에서 주어진 수단을 가지고 (이왕이면 말과 입만을 사용하진 말고) 자신의 생각을 어떻게 전달할지를 구상해야 했다. 이 과정은 위에 언급된 매일의 훈련 공식 이외에도 김성환이 다음과 같이 제시한 일련의 규칙을 반영한다.

1. 시간 엄수
2. 일관성
3. 캐쥬얼
4. 시간제한(몇 분, 몇 시간, 하루 내에 하나의 아이디어 완성하기)
5. 책임감
6. 작업과 식사 후 정리
7. 개인용품 보관
8. 시간 의식
9. 말 줄이고 행동 늘리고

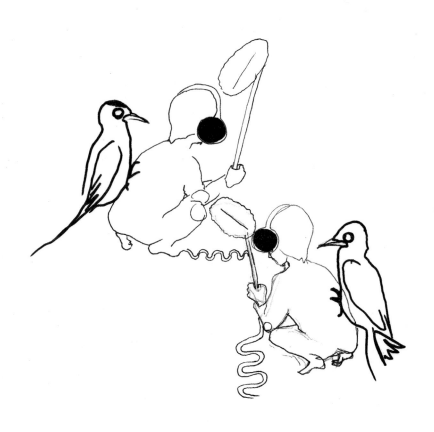

10. 막다른 결론 줄이고 새로운 가능성 늘리기

위의 규칙이 물론 법은 아니었다. 되려 위의 규칙들은 리허설-프레젠테이션 구조 안에서 자신만의 리듬을 다지는 법을 익히는 과정에서 스스로와 대면하는 데 사용할 도구로 제공되었으며, 무엇보다도 공적 리듬에 저항하거나, 김성환의 표현을 빌리자면, "배반"하는 법을 익힐 때 필요한 것이었다.

그 훈련은 이중적이었다. 한편으로는 자신만의 리듬을 찾아야 했고 동시에 또 다른 한편으로는 기존에 가지고 있던 시간에 대한 그 어떠한 소유권도 버려야 했다. 따라서 이것은 익숙한 시간과 통제하거나 간직하려는 시간을 절충하는 과정이었으며 자신만의 리듬을 다변화하고 새롭게 만들어내면서 그 둘 사이의 차이를 줄여나가는 과정이었다. 이 과정은 그런 훈련을 위한 낯설지만 근본적인 기반을 다져준 한 (그래, 우정이라는) 집단의 맥락에 의해 가다듬어졌다. 바로 여기서 〈유월〉은 개인이 고립된 상태에서 자신의 사적인 리듬의 속도를 늦추기 위해 노력하는 '슬로우 무브먼트'와 차별화된다.

애도 작업에서 작업을 하고 있는 것은 슬픔이 아니다.

슬픔은 감시할 뿐이다.

-모리스 블랑쇼[11]

11 *The Writing of Disaster*, p. 51.

8.

우리는 각자 작가와 큐레이터이기도 했지만, 그해 초 스스로
목숨을 끊은 친구와의 연결고리를 공유하여 ‹유월›에 모인 것이기도
했다. 이 같은 맥락에서 보자면 ‹유월›은 작가 친구를(그 친구 역시
작가였으므로) 위한 일종의 예술적 추모라 볼 수 있다. 하지만 내가
기억하기론 그 2주 동안 아무도 그녀의 죽음과 부재에 대한 언급을
하지는 않았다. 우리가 그녀의 죽음을 부정했기 때문은 아니다. 되려,
‹유월›은 그에 대해 구축되는 것이 아니라 그를 기반으로 구축되어야
한다고, 그럼으로써 우리의 친구가 선택한 ‘자발적 죽음’에 대한 대안을
역설하자고 우리 모두가 (어쩌면 침묵으로) 동의한 듯했다. 우리는 ‘삶
안에서 죽음 수용하기’라 설명할 수 있을 뭔가를 연습하고 있었다. 다시
말하자면, 우리는 삶에 내재된 근본적인 재앙을 인식하고 인정하는
것이었다. 죽음은 언제든 나타나 (신체를 포함하여) 우리가 소유하고
있다고 생각하는 모든 것을 가져간다.

이 같은 수용을 전제했을 때, 이 세상 모든 특이성에도 불구하고
우리가 구축하는 공동의 리듬이 있다면, 그건 바로 인내심의
속도였다. 우리의 친구에게 헌정된 김성환의 책 『기-다-릴케(KI-DA
RILKE)』(2011)는 릴케의 『신시집』(New Poems, 1907)을 독어 원문으로
읽은 김성환이 작성한 필사와 드로잉들로 구성돼 있다. 책의 제목은
한국어 ‘기다릴게’에 대한 유희이며 독일어를 배워 시를 읽은 김성환의
필사는 그러한 인내심의 흔적이다. 블랑쇼는 릴케를 읽는 것에 대해,
특히 릴케가 어떤 식으로 죽음을 이해했는지에 대해 서술한다. 그가
말하길, 릴케는 삶 속에 죽음이 내재함을 긍정했다. 그리고 이러한

긍정은 일종의 기다림이자 인내의 형식이며, 또다른 시간성을 제시한다.

> 우리의 습관적인 활동들 안에 표현된 시간은 결정을
> 내리는 시간, 무효화하는 시간, 즉 시간을 잡고 있으면
> 안 되는 지점들 간의 성급한 움직임이다. 인내심은 전혀
> 다른 시간을 이야기한다. 인내심의 시간은 우리가 그
> 귀결을 볼 수 없는 과제, 우리가 꾸준히 추구할 수 있는
> 목표를 부여하지 않는 과제에 관한 것이다.[12]

블랑쇼는 이처럼 인내심을 갖는 것의 노력을 과일이 무르익거나
아이들이 성장하는 데 걸리는 시간에 비교한다. 과일이나 아이들의
성숙 내지 성장은 우리가 태어나고 살아가고 죽는, 불가분의 순간들을
망라한다. 매 초, 매 시간, 매일 안의 움직임을 우리가 눈으로 볼 수는
없지만 그를 통해 생명과 노력의 결실을 기다리고 심지어 죽음을
예상하는 법을 배우는 것이다.

9.

〈유월〉이 한 친구의 죽음이라는 재앙과 더불어 쓴 것이듯,
〈템퍼 클레이〉는 영상의 마지막 장면이 은근히 알려주듯이 윌리엄

12 Maurice Blanchot, *The Space of Literature*, tr. by Ann Smock, University of Nebraska
 Press, 1989, p. 126; (한국어판) 모리스 블랑쇼, 『문학의 공간』, 그린비, 2010.

셰익스피어의 비극 『리어 왕』과 더불어 쓴 것이다. 작품 안에서 dogr가 노래하는 가사는 리어 왕이 자신의 딸 고너릴을 향해 "썩어빠진 그 몸에서 그녀를 존중해줄 아이는 절대 아니 태어나게 하소서"라 저주하고, 나중에야 "어리석고 늙은 눈아, 이 일로 다시 울면 내 너를 뽑은 다음 쏟아지는 눈물 섞어 흙반죽을 만들리라"며 자신의 처지를 통탄하는 부분들에서 가져온 내용이다. 왕이자 아버지인 리어가 자신의 재산을, 딸들이 자신을 얼마나 사랑하는지에 따라 배분하겠다 하자 장녀인 고너릴은 과장된 표현으로 자신의 애정을 연기한다. 반면 사랑은 경쟁의 대상이 될 수 없으며 말이 아닌 행동에 관한 것이라 믿는 막내딸 코델리아는 아버지에게 아첨하기를 거부하고, 대신 그를 향한 사랑을 간결하고 정직하게 고백한다. 막내딸의 진심을 분별하지 못한 리어 왕은 코델리아를 쫓아내고 그녀와 가족의 연을 끊었으며 모든 자산을 장녀 고너릴과 차녀 리건에게 준다. 그러나 이 눈먼 결정으로 인해 리어 왕은 욕심 많은 두 딸에게 배신당하고 결국은 죽음에 이르게 된다. 뒤늦게야 자신의 판단 착오를 깨달은 그가 할 수 있는 일이란 이렇게 난폭하게 자신의 분노를 표출하는 것이었다. 더욱이 비극은 그의 착한 딸 코델리아마저 죽음을 맞이하면서 심화되는데, 이로써 권력의 불길하고 처참한 본성이 드러나게 된다.

재산을 배분하며 재산으로 사랑까지 측정하려 하는 리어 왕은 자본주의를 체현한 인물이다. 자본주의의 상징으로 볼 수 있는 리어 왕이 자신의 가족을 재앙으로 이끄는 동안 우리는 "어리고 정직한" 착한 코델리아를 잃은 것을 통탄한다. 사랑을 위해 돈과 권력을 부정한 죄로 아버지에게 절연당한 코델리아는 쫓겨나는 와중에도 예의 그 강직함으로 언니들에게 안녕을 고한다. "시간은 숨어 있는 흉계를

드러내고 감춰진 잘못을 창피 주며 비웃을 테지요. 부디 잘 지내시길." 코델리아는 인내의 시간, 사랑, 진실을 상징하며 리어 왕은 성급함의 시간, 분노, 폭력을 대변한다. 우리는 그녀를 두 번 다시 잃으면 안 된다.

참을성, 언제나 때늦은 끈기.[13]

－모리스 블랑쇼

10.

‹유월›로부터 3년이라는 시간이 흐른 후에야 이 글을 통해, 그리고 카스코의 아름다운 새 보금자리를 기념하여 내가 기획한 «새로운 습관들»(New Habits)이라는 제목의 전시를 통해 ‹유월›은 대중에게 공개되었다. ‹유월›은 전시 대상이기 이전에 전시의 구상을 밀어붙이는 어떤 자극이었다. «새로운 습관들»을 통해 나는 공동 재산의 개념이나 관습법과는 구별될, '공동화'(commoning) 규칙을 따르는 삶의 새로운 일상 습관의 형성 가능성을 제시하려 했다. 전시는 그 사례가 될 만한 실제 혹은 허구의 경우를 통해 '새로운 습관들', 즉 새로운 존재 방식과 새로운 삶의 방식을 익힐 수 있는 일련의 기준과 방식을 보여준다. 예컨대 조선소 노동자들의 부당한 해고에 항의하며 크레인의 꼭대기에 오른 한국 민주노동조합총연맹 위원 김진숙이 크레인 위에서의 삶을

13 *The Writing of Disaster*, p. 51.

직접 담아낸 다큐멘터리 비디오, 아버지의 권위에 반발한 이탈리아의
부호 가문의 장남 코시모(Cosimo)의 삶을 이야기한 이탈로 칼비노(Italo
Calvino)의 글「나무 위의 남작」, 13년 동안 계속해서 작업을 하되
세상에 공개하지 않는다는 테칭 시에(Tehching Hsieh)의 퍼포먼스,
익숙한 모든 움직임에 반하여 몸을 움직이는 이본 레이너(Yvonne
Rainer)의 ‹트리오 A›, 그리고 가장 검소한 즐거움만이 허용되는
프란체스코회의 규율을 따라 생활하는 수녀들 등이 있다. 결국 이들이
제시하는 새로운 습관이라 함은, 숨을 한 번 돌리고, 감히 권력을
배신하고, 남들이 볼 수 없는 '높은 곳에 올라'가고, 늘 굴함이 없되
겸손하고도 검소하게, 근육이 머리에 앞서 옳은 판단을 내릴 수 있게 될
때까지 끊임없이 노력하는 것이다.

전시에서 선보인 ‹유월›의 흔적은 김성환이 쓴 시와 이 시에 입힌
dogr의 음악이다. 김성환이 알려준 바에 의하면 그 시는 ‹유월› 중에
썼는데, 강 한가운데서 칼을 물에 빠뜨리고는 뱃전에 그 위치를
표시했다가 나중에 찾으려고 했다는 한 남자의 미련함을 이야기하는
각주구검(刻舟求劍) 우화를 소재로 한다.

난 내가 하는 말이 내 관하에 있듯이 말한다.
내 입과 내 손과 내 심장이 내 관하에 있듯.
내 모발이 마치 나를 위해 자라듯.
내 자식들은 자라나 내게 기쁨 줘야 된다.
혹은 자식들이 알아서 지니길 내가 바라는
그 기쁨 그 힘 그 지식을 그들이 알아서 지녀야 된다.
즉, 난 내 자식들이 독립적이길 바라되,

그들에게 이런 말을 건넬 수 있는 게 내겐 중요하다,
"그건 네 인생이야(네가 알아서 살아)".

아님 난 뭔가 그들에게 말하고 싶은 것이다
내가 뭔가를 정리했다 싶은 기분을
내가 느끼게끔 할 뭔가의 말을.
나를 섬기기 위해.
다른 이를 섬기기 위한 나를 섬기기 위해.

내 일꾼들은 날 위해 일한다.
내 주변 모두는 날 섬겨야 된다.
혹은 섬겨져야 된다고 내게 생각되는
이들을 내 주변 모두가 섬겨야 한다.
내 몸이 다른 사람 생각에 의해 쓰일 때가 있다면
그건 그걸 내가 바랐기에다.
다른 이가 내 생각을 유용하게 쓰길 바란 거도 내
생각이다.
그래도(이상하게도) 내 몸이 자길 내 생각에 바칠 때
내가 미리 계획한 대로 내 몸이 움직이기 시작할 때
내가 생각하기 시작하는 건
내 몸이 느끼는 건
통증
불편
수치.

지금 내가 바라는 대로가 아닌

오 분 전 내가 바랐던 대로 지금 움직이기에.

지금 내가 말하길 바라는 대로가 아닌

오래전 바랐던 대로 지금 내 입이 말하기에.

각

주

구

검

배 한 척이 바다에 뜨다.

내 보물단질 던지다

바다로.

내 보물을

훔칠 거 같은

이들로부터 숨기려고.

그걸 되찾기 위해

표시를 하다,

바다 위

그 나뭇배 위

내가 선 나뭇판 위.

보물 가라앉다.

배 떠나가다.

바다에 많은 배가 떠 있다.

물 위 모든 배 위에 뜬 각각의 표시들.[14]

　　그리고 이 글은 한 배를 둘러싼 비극과 더불어 쓴 것이다. 내가
이 글을 마치는 시점에 사람들은 세월호 참사가 우리의 기억 속에서
잊힐까 걱정하고 있다. 사고가 나고 며칠 지나지 않아 신문에서 본
이미지가 하나 기억나는데, 세월호 실종자들의 무사생환을 절박하게
기원하는 촛불행사에서 참가자들이 촛불로 '기다릴게'라는 문구를
적어낸 광경이다. 이제 우리가 기다려내야 할 것은 우리 자신의
성급함이다. 우리를 자꾸 서두르게 만드는 그 모든 것들에 저항하면서
어디에서 무엇을 하든 우리는 인내를 가지고 임할 것이다.

14　김성환 번역.

두 혀 사이의 메기고 받기[1]

외기러 가세 / 불리러 가세 / 검으나 땅에 희나 백성
/ 굽어 보살펴 잘 도와줄 제 / 정한 마음으로 원수가
있거든 / 내리 사랑하고 잘 도와주어라 / 불리러
가요 외기러 가요 / 닫은 문을 열러 갈 제 나를 따라
오너라 / 나를 따라올 제 / 험하고 머나먼 길이니라 /
대신명님을 뫼시고 올 제 / 가도 끝이 없고 / 가고 또
갈 제 / 나만 쫓아 오거라 / 오다가 보면 돌부리가 있다
/ 또 가시덤불이 있다 / 산을 넘고 물을 건너라 / 깊은
물 옅은 물 찬 물 더운 물 수없이 있느니라 / 건너다
지치면 / 힘을 내고 용기를 얻어라 / 모든 시련과 싸워
이기고 극복하여라 / 멀리 보고 힘을 갖고 결심하여라
/ 네가 가고 있는 길을 잊지 말고 / 명심하여야 한다
/ 높이 보고 가거라 / 깊이 생각하며 가야 하느니라 /
옆눈을 뜨지 마라 / 생각을 해보아라 / 높고 옅고 깊은
데가 있으니 / 마음을 다져야 한다 / 다 겪고 겪다 보면
지친다 / 지치면 넘어간다 / 넘어가면 일어나거라 /
일어나면 또 넘어진다 / 또 넘어져도 다시 일어나야

[1] 참고로 영문판에 쓰인 영문가사는 김금화만신의 내림굿 중 〈날만세받이〉를 번안한
것이고 한글판의 본문은 〈날만세받이〉의 원본이다.

하느니라 / 다시 넘어간다 / 다시 딛고 일어나거라
/ 수없이 넘어지고 수없이 일어나거라 / 넘어지고
넘어지다 보면 / 네가 설 곳이 있으니라 / 이리 오너라
가까이 오너라 / 이만치 오너라 / 잘 받아라 잘 받아야
한다

속히 바래는 다게로 타입

오— 속히 바래는 다게로 타입을
든 더디게 바래는 내 손들
오— 속히 바래는 다게로 타입
누군가 꿈에서 한 말
난 견딜 수 있다고
꽤 참을 수 있다고

그건 마을 사람들이었다.
나에게 한 조언의
말,

"정신줄 놓지 말고
강물에
손 씻을
능력을
잃어도
생각의 법
잠자리서 부대낄 법을

잃어도."[2]

그렇게 촌인(村人)은
돌아갔다
그들의 작고
안일한 울화 속으로[3]

2 작사: dogr

3 이 시는 릴케의 「내 아버지의 젊은 날의 초상」(Jugend-Bildnis Meines Vaters, 1907)에서
 영감을 받았다.

 Im Auge Traum. Die Stirn wie in Berührung
 mit etwas Fernem. Um den Mund enorm
 viel Jugend, ungelächelte Verführung,
 und vor der vollen schmückenden Verschnürung
 der schlanken adeligen Uniform
 der Säbelkorb und beide Hände—, die
 abwarten, ruhig, zu nichts hingedrängt.
 Und nun fast nicht mehr sichtbar: als ob sie
 zuerst, die Ferne greifenden, verschwänden.
 Und alles andre mit sich selbst verhängt
 und ausgelöscht als ob wirs nicht verständen
 und tief aus eigener Tiefe trüb—.

 Du schnell vergehendes Daguerreotyp
 in meinen langsamer vergehenden Händen.

V.

유연한 궤도: ⟨정사⟩에서 디 안트보르트까지

그렉 스미스

내가 주식시장에 개입하는 건 항상 기껏해야 어리숙한 수준이었다.
20년 동안 큰 수익도 올려봤고 많은 돈을 잃기도 했지만, 초기부터
난 내 주식 중개인의 가장 영향력 있는 고객 중 한 명은 분명히
아니었고, 따라서 내 포트폴리오는 그의 관심 대상이 아니었다. 만약
이런 불안정한 경제 상황에 나의 부족하고 일관성 없는 수입에 계속
의존해야 한다면, 주식을 팔아 작업실에 필요한 새로운 장비를 구입하는
데 돈을 쓰는 게 좀 더 분별력 있어 보였다. 그래서 나는 작년 연말에
그렇게 했다.

　　처음으로 구매한 것은 평면 스크린 텔레비전이었다. 몇 년간
우리는 침대에서 노트북으로 영화를 보곤 했다. 우리가 영화 제작에
관여하는 전문가들이라는 점을 고려해보면, 그리 이상적인 상황은
아니었다. 그런 까닭에 이전에 나쁜 조건에서 봤던 많은 영화들을 다시
보기 시작했다. 예전엔 영화를 대부분 다운 받아 봤지만, 요즘에는

훌륭한 영화 컬렉션을 보유한 지역 도서관들을 찾는다. 다운로드 받은 파일 대신 DVD로 보는 것의 또 다른 장점은 그것에 포함된 보너스 트랙들이 꽤 흥미로울 수 있다는 점이다. 작년 어느 가을날 우리는 미켈란젤로 안토니오니(Michelangelo Antonioni)의 ⟨정사⟩(L'Avventura, 1960)를 재감상했다. 영화 속에서 초반 30분간의 주인공인 아나는 보트 여행 중에 실종된다. 그녀의 연인과 절친한 친구[각각 가브리엘 페르제티(Gabriele Ferzetti)와 모니카 비티(Monica Vitti)가 연기하는]가 그녀를 찾는 여정이 영화의 나머지 부분을 이끈다. 영화에서 이들은 점점 사랑에 빠지게 되어, 자신들이 결국 아나를 찾는 데 성공한다면 어색한 상황에 처할 것임을 아주 잘 알고 있었다. 보너스 트랙의 한 부분에서 프랑스 감독 올리비에 아사야스(Olivier Assayas)는 어떻게 영화의 주인공이 사라질 수 있는가에 대해, 당대 1960년대 사회에서의 '의미의 상실'을 상징한다고 말한다. 그다음 이어지는 내용의 한 지점에서, 아사야스는 만약 그런 영화를 만들 수 있다고 해도 영화계가 당시처럼 좋은 상황이 아니기 때문에, ⟨정사⟩ 같은 영화를 만드는 일이 이제는 불가능하다고 냉소적으로 말한다. 작금의 정치적 풍토에서 영화감독은 대본 개작 전문가들, 영화 제작을 맡긴 주체들, 제작자와 텔레비전 회사의 요구 등에 끈질기게 쫓긴다. 이런 상황은 어떤 느슨하거나 급진적인 사상도 발전할 수 없을 것이란 점을 확실하게 한다. 아사야스의 관점에서 봤을 때, 오늘날에는 마비된 장막이라는 대중문화를 걷어내고 주류 사회가 현대 생활의 무분별함과 연약함을 명확히 볼 수 있도록 하는 일이 정치적으로 매우 위험하다는 것이다.

아사야스가 한 말이 사실이긴 하다. 하지만, 동시에 나는 1960년대를 살지 않았기 때문에 그 시대가 가졌던 가능성들을 되돌리길 원하는

향수에 찬 요구를 할 수 없다. ⟨정사⟩가 제작된 시대 이후로 너무 많은
변화가 있었다. 정치적으로 도전적인 예술 형식을 발전시키는 데
유용한 매체들도 더 이상 동일하지 않고, 관람자와 동영상 사이의 관계
또한 매우 달라졌다. 안토니오니의 영화들은 지속성과 전통의 신념이
해체된 듯한 시기에 맞이한 인간 의식의 위기를 묘사한다. 소비자의
가치와 불안한 생활 리듬에 의해 영향을 받는 그의 영화 속 주인공들은
친밀한 관계를 유지하는 데 어려움을 겪는다. 안토니오니는 이러한
인간 위기와, 관람자가 서사 형식과 맺는 안정된 관계 사이의 소통을
시도한다. 50년이 지난 지금, 소비지상주의적 가치에서 자유롭고자 하는
꿈은 그 빛을 거의 잃었다. 개인은 점점 더 파편화된 정체성에 대한
감각과 심지어는 더 불안정한 개인적인 궤도를 마주하게 된다. 세계화는
발전된 단계에 있고, 정부는 건강과 복지를 책임지는 기관으로서의
역할을 줄이고 싶어 한다. 끊임없이 지속되는 경제 위기 상황이라고
해도, 선진국에서 이러한 불안정성(precarity)는 어느 정도 숨겨져 있다.
그러나 우리는 대개 아시아의 거대한 노동 농장들 덕분에 가능해진,
상대적으로 사치스러운 영역에 거주한다.

　　여기 지금 스위스 로잔에 있는 중앙역의 조용한 '기차역의 뷔페'
(Buffet de la Gare)에서, 높게 위치한 넓은 창문으로부터 태양이 낮은
각도로 떠오른다. 점심을 먹은 후 나는 움직여야만 했다. 내가 앉았던
테이블에 너무 밝은 빛이 내리쬐기 때문이기도 했고, 옆 테이블의
두 젊은 회사원이 몹시 크게 얘기했기 때문이기도 했다. 어젯밤 나는
브베(Vevey)에서 '호텔 드 파밀르'(Hotel de Famille)라 불리는 과거로
돌아간 듯한 낡은 호텔에서 거의 12시간을 잤다. 기차가 스위스 국경에
접근하는데 시옹(Sion)에서 예정된 미팅이 전화상으로 취소되면서,

발레주(Valais)를 따라가야 할 동기가 갑자기 사라지고 말았다. 나는
E와 제네바에서 만났다. 미팅이 끝난 뒤에, 그는 인터넷으로 너무
비싸지도 않고 다음날 아침에 학생과 가질 개인교습 장소에서 너무
멀지도 않은 호텔을 찾는 것을 도와줬다. 그래서 나는 '벨 에포크'(The
Belle Époque) 시대에서부터 지금까지 아주 약간의 근대화만을 인정한
듯한 유물 같은 브베의 호텔에서 밤을 보냈다. 내 방의 책상은 일하기엔
너무 낮았고, TV 받침대로서의 역할이 더 컸다. 그래서 안내 데스크로
돌아가 약간 더 비싼 방을 보여줄 수 있는지 물었다. 이 조그마한
시도는 최초의 인상에 확신만 더해줬다. 모든 등급의 방들에서 방들
사이의 가벼운 벽, 장착된 음악과 정전기로 지속적인 위험을 야기하는
비닐로 된 카펫이 천박하고 더러운 느낌을 깊이 전해줬다. 내 현 상태의
피로감과 일하기 적당한 조건을 찾고자 기울인 노력 때문에, 결국
나는 너무 피곤해져서 먹지도 않고 잠자리에 들었다. 나는 오직 짧은
선잠을 잘 수 있기를 기대하면서 간간이 일어났지만, 새벽까지 침대에
누워 있었다. 동굴같이 거대한 식당에서 아침을 먹고, 깨끗하고 시원한
햇살을 받으며 강변을 따라 기분 좋게 걸었다. 기차를 타고 로잔에
가서 아침 9시에 커피를 마시고 대본 작업을 했으며, 버스로 가파른
오르막길을 지나 내 첫 번째 개인교습을 했다.

지금 나는 오늘 아침 일찍 커피를 마셨던 바로 그 테이블에 다시
앉아 생각을 정리해보려 애쓰고 있다. 이 글은 빨리 써야만 한다. 나는
무빙 이미지에 대한 생각과 이전엔 고립되고 억압된 사회에 살다가 현재
글로벌 미디어 문화에 살고 있는 나의 경험에 대해 쓰고 싶다. 뿌리를
내릴 수 없다는 것이 의미하는 바는 문화적 랜드마크가 거의 없는
것, 누구나 자유롭게 가상적 존재를 창조할 수 있는 세계에서 운명을

i like to experience
different cultures

개척하는 것, 실제 지역적 현실과 약간의 연결 지점을 가지고 있는 것이다. 나는 몇 주 전에 R에게 요즘 어린 학생들은 자신들의 사회적 맥락이나 그들 세계의 현실에 대해 심각하게 질문하는 것에 관심도 없어 보인다고 말했다. 그들의 세계에서 교육이란 확산된 패스트푸드 문화의 한 부분이 되어가고 있고, 사회적 맥락이라는 게 실제로는 페이스북이 유일하다. R은 이에 동의했지만, 실제로는 그래도 뭔가 재미있는 것을 만들 거라고도 했다. 단지 우리가 아직 그것을 이해할 수 없거나 그것이 무언지 알지 못하는 것이라고 말이다.

몇 년 동안 나는 케이프타운 뮤직 신의 발전을 어렴풋이만 알고 지냈다. 내가 그곳에 살았을 때는 그 지역 랩 신을 아주 가깝게 따라갔지만, 지금 거기엔 가난한 백인 아프리카너(Afrikaner) 랩 같은 완전히 새로운 것이 유행하고 있음이 드러났다. 그다음엔 내가 누군가와 대화를 나누고 있을 때 갑자기 그들이, "오, 당신 남아프리카 사람이었군요. 디 안트보르트(Die Antwoord, 남아프리카공화국의 케이프타운 출신 랩 그룹) 알아요? 정말 멋진 그룹이에요"라고 말하는 일이 수시로 일어났다.

나는 출신지에 대해 무지한 것으로 보이고 싶지 않았기 때문에, 좀 더 조사를 하고자 온라인에 접속했다. 유튜브엔 정말 많은 정보가 있었다. 디 안트보르트의 소개 영상에서 봤을 때, 그룹 멤버들은 켄싱톤이나 메이틀랜드, 혹은 케이프타운 근처의 어딘가에서 자란 듯 보였다. 그들은 강한 아프리칸스어 억양, 문신, 멀릿 헤어 스타일과 케이프 플랫츠(Cape Flats)[1] 갱문화에 대한 페티시즘적 참조를

1 케이프타운 북동쪽의 흑인 거주 지역—옮긴이.

보여준다. 이런 특징들은 몹시 혼란스럽지만 매우 밝고 재미있기도 하다. 유튜브 클립을 서핑하던 중, 어떤 지점에서 발생됐는지는 확실치 않지만, 나는 자신을 닌자(Ninja)라고 칭한 이 남자를 예전부터 알고 있던 것 같은 느낌을 받기 시작했다. 그때부터 나는 뭔가에 관심을 갖기 시작할 때 불가피하게 행하는 일들을 했다. 마우스를 오른쪽 클릭해서 구글 서치를 했고, 위키피디아 페이지까지 도달했다. 몇 번의 클릭만에 알아낸 닌자의 진짜 정체는 왓킨스 튜더 존스(Wadkins Tudor Jones)였다. 사실 그는 케이프타운의 가난한 백인 부류가 아니라, 내가 거기 살 때 속해 있던 지적이고 예술적인 환경에서 살아온 인물이다. 그는 지난 10여 년간 맥스 노멀(Max Normal)을 포함한 다양한 밴드를 거쳐왔다. 난 아직도 소파 뒤의 CD 진열대에 맥스 노멀의 앨범 한 장을 가지고 있다. 루베(Roubaix)에 살 때 남동생이 보내줬던 것이다. 그때 내가 살던 집엔 수많은 '임시 룸메이트들'이 있었다. 그들은 항상 부엌에 있는 모든 음식을 먹고 나선, 절대 정리를 하지 않곤 했다. 어느 날 아침 나는 이 무리 중 한 명이 샤워를 하고 나왔을 때, 〈스페이스 인베이더〉(Space Invaders) 트랙을 최고 음량으로 틀었던 게 기억난다.

2003년경 케이프타운에서 밸브(The Valve)라는 이름을 가진 오래된 극장에서 연 맥스 노멀 콘서트를 보러 갔던 기억이 난다. 리드 싱어가 무대에서 멋지게 백다이빙을 하면서 콘서트는 정점에 달했다. 케이프타운은 작은 마을이다. 다음날 나는 가든 센터(Gardens Centre)에 있는 '픽앤페이'(Pick n Pay) 수퍼마켓에서 어젯밤에 본 그 활기 넘치는 리드 싱어 튜더 존스와 마주쳤다. 내 표정은 어젯밤에 내가 그 콘서트에 갔다는 사실을 충분히 드러냈고, 존스의 얼굴에 떠오른 어색한 웃음은 매력적으로 순수해 보였다. 그러니 몇 년이 흐른 뒤에,

주름진 이마와 거친 인상에 문신을 한 인물을 알아보는 데 시간이 좀 걸릴 수밖에 없었다. 밸브에서의 콘서트와 무대 다이빙에 대해 M에게 말한 것을 기억한다. 그녀는 "그건 잘 계산된 안무였던 게 분명해"라는 식으로 말했다. "정말? 내 눈엔 완전히 자연스러워 보였는데"라고 내가 말했다. 이어서 그녀는 "존스는 항상 모든 걸 면밀히 계획하는 사람이야"라고 말했다.

내가 진짜로 디 안트보르트를 알게 됐을 때는 그들이 이미 국제적 성공을 거둔 뒤였다. H는 작년 10월에 파리를 방문했을 때 프랭탕 백화점에서까지 넌자의 ‹리턴›(Return)이 흘러나오는 것을 듣고 충격을 받았다고 말했다. 그 즈음에 이 밴드는 미국, 일본, 노르웨이, 뉴질랜드 등에 엄청난 팬들을 거느리고 있었다. 만약 누군가 유튜브 비디오를 보는 데 일정 시간을 보낸다면, 그는 아마도 내가 했던 것처럼 동일한 시리즈를 따라가며 클릭을 한 수많은 국제적인 팬들 또한 그 밴드를 하나의 페르소나로 이해하고 있음을 알아챌 것이다. 이렇게 가면을 벗기는 과정을 통해 청중은 '디 안트보르트'라는 브랜드를 더 갈망하게 되는 것 같다. 자신의 호기심과 직감으로 다른 사람의 다중 페르소나를 간파할 수 있다는 사실은 친밀함에 가까운 것이다.

여전히 유튜브를 서핑하면서, 몇 년 전 과도한 트래픽 탓에 그들의 웹사이트가 작동을 멈춘 일 이후에 이 밴드가 국제적으로 '폭발적인 인기를 끌었다'는 점이 흥미로웠다. 다른 곳과 달리 남아프리카에서 대역폭 비용은 여전히 비싸다. 디 안트보르트는 자신들의 비디오가 유명해지기 시작했을 때 서비스 제공자에게서 받은 엄청난 액수의 월말 고지서에 놀라고 말았다. 이는 사이트를 닫는 결과를 초래했고, 그들은 모든 자료를 유튜브로 옮겼다. 이런 연유로 이제 우리가 디

안트보르트를 검색하면, 그들은 다른 연관된 클립들과 참고자료들의 바다에 있고, 그 안에서 우리는 우리가 선택하는 방향에 따라 자유롭게 항해할 수 있다.

이 모든 것들을 얘기한 이유는 이것들이 오늘날의 문화적 차원에 우리가 어떻게 개입하는지를 보여주는 좋은 예이기 때문이다. 우리만의 봉쇄된 세계에서 우리는 정체성을 좀 더 흥미롭고 의미 있게 만들 수 있는 정보들을 찾는다. 이건 일종의 발견을 위한 여행이다. 이 여행은 우리가 발견한 것의 가치뿐만이 아니라 우리가 접하게 되는 네트워크와 정보의 층위들의 가치 때문에 의미 있는 일이다. 진실을 규명하거나 조작의 정교함의 정도를 밝혀내기 위해서 층위들을 풀고, 조사하고, 뒤집고, 그것들의 링크들을 따라가야만 한다. 이러한 탐색의 과정을 통해 우리의 욕망은 정점에 달한다. 만약 우리가 가지고 있지 않은 대상을 인식하는 것을 욕망이라고 이해한다면, 욕망이란 그 대상이 쉽게 취할 수 없는 것임을 인식하는 것이다. 우리는 이 문제에 대해 고심하고 그것을 우리의 것으로 만들고자 설득해야 한다.

이것이 결정적으로 내가 오늘날의 관객과 안토니오니의 〈정사〉를 보던 관객 사이에서 찾은 다른 점이다. 오늘날 우리는 기관들이 의미를 상실하고 영속성을 결여한 상황을 정체성을 형성할 때 사용하는 해석의 틀로서 당연한 듯 받아들인다. 이것이 지그문트 바우만(Zygmunt Bauman)이 『액체근대』(Liquid Modernity)[2]에서 말하는 바이다. 이러한 위기를 근대의 딜레마로 표현하는 것은 별로 유용하지 않다. 오히려

2 Zygmunt Bauman, *Liquid Modernity*, Cambridge: Polity, 2000; (한국어판) 지그문트 바우만, 『액체근대』, 이일수 옮김, 강, 2009.

우리는 우리의 수영 기술을 시험해야 할 필요가 있다. 우리는 연속적인 사회적 코드들과 체계들 사이에서 유연하게 움직일 수 있고, 따라서 우리 고유의 정체성이 우리가 처한 일시적 환경에 대응해 말발굽 위에 대강 만들어진 일시적인 구조물이라고 생각해야 한다.

누군가는 이 상황을 긍정적으로 볼 수도 있고, 누군가는 우려를 표할 수도 있다. 사회적 상호작용에 기반한 새로운 미디어 형식은 개인을 점점 더 고립시키는 듯하다. 이런 상황은 잠재적으로 개인의 사고방식을 조정해서 깊은 단계로 집중하는 것을 막고, 일을 하거나 여가를 즐길 때 개인의 경험을 수시로 방해한다. 그러나 지금의 미디어와 무빙 이미지는 오랜 시간 서구 사회의 일부분이었다. 따라서 사람들은 여러 가지 미디어 형태의 코드를 정교하게 이해할 수 있고, 실시간 미디어의 지속적인 흐름에 본능적으로 동화될 수 있다. 드라마, 페이스북 코멘트와 이벤트, 탐정 스릴러, 리얼리티 TV, 홈메이드 잭애스(Jackass) 에피소드, 아니면 나이지리아의 누군가가 은행계좌로 5천만 달러를 이체해달라고 요청하는 스팸메일 같은 것 말이다. 우리는 혹자가 생각하는 것만큼 취약하지 않다. 이런 방식으로 쿠엔틴 타란티노(Quentin Tarantino)의 영화는 서로 다른 장르를 충돌시켜 그것들이 관객을 위해 새로운 혼성의 의미를 창조하는 이상한 화학적 반응 안에서, 서로 부패하고 분리된다는 점에서 흥미롭다. 타란티노는 프랑스 감독 장피에르 멜빌(Jean-Pierre Melville)과, 그가 1960년대 프랑스에서 미국의 필름누아르 갱스터 장르를 작업에 차용한 방식에 대한 관심을 표현하곤 했다. 멜빌이 보여주는 장르 초월을 향한 페티시는 단순한 영화적 접근 이상의 것이다. 당시 그의 동료들은 멜빌이 카우보이 모자와 대형 미국 자동차, 그리고 미국의 다중차선

고속도로에서 운전을 하는 환상을 품고 당시에 완성된 파리를 둘러싼 순환도로(Boulevard Périphérique)에서 하는 늦은 밤 드라이브를 매우 좋아했던 모습에 대해 말했다.

자신을 다른 어딘가에 투사하는 멜빌의 욕망은 어떤 식으로든 우리가 공유하고 있는 지극히 평범한 인간의 성향이라고 생각한다. 우리의 인식은 각자의 개인적 허구에 맞춰 현실을 만든다. 그리고 바로 이런 투사의 능력이 미디어와 그것이 만들어내는 환영의 유혹으로 우리를 끌어당긴다. 나는 그것을 거부해야 한다고 생각하지 않는다. 투사의 능력은 어느 정도 우리 화학성질의 일부인 듯하고, 미디어를 우리 고유의 용어로 어느 정도 사용하게 한다. 그러나 미디어의 힘이 점점 확산됨에 따라, 미디어를 통해 '전 지구적인' 문화와 관계를 맺는 것과 우리가 사는 지역에 영향을 주는 문제들과 직접적으로 접촉하는 일 사이의 간극은 더 넓어지는 듯하다. 나는 내가 디 안트보르트 현상에 대해 느낀 것과 같은 식으로 케이프타운의 친구들도 생각할 것이라고 오해했다. 대체로 정말 훌륭하고, 심지어 자랑스럽기까지 하다고 말이다. 하지만 지난 몇 주간 페이스북에서 보기 시작한 코멘트들은 이러한 인상을 전해주지 않았다.

좀 더 전 지구적인 단계에서 나는 디 안트보르트가 즉각적으로 주목을 끄는 이유를 알 수 있다. 거기엔 아주 작은 14세 소녀의 모습을 한 34세의 입이 험한 금발의 섹시한 이미지, 밴드의 여성 보컬을 맡고 있는 요란디(Yo-Landi)가 있다. 미국 사진가 로저 발렌(Roger Ballen)이 감독한 비디오도 매우 인상적이다. 키스 해링(Keith Haring)부터 테리 리처드슨(Terry Richardson), 망가, 감독의 초창기 사진에서 나타난 근친 교배한 괴물까지 복잡한 시각예술 언어의 범주를 종합해서 만든

작품이다. 그러나 밴드가 표방한 가난한 백인의 이미지도 그들의 인기에 상당 부분 기여했을 것이다. 가난한 동네 출신이라고 추정된 밴드 멤버들은 그런 이미지를 자신들에게 유리한 방식으로 이용하고, 불량한 취향, 길거리 싸움의 논리와 남아프리카 사회의 정신병적인 요소들을 포괄하여 승리의 공식을 만들어낸다. 그들은 닌자가 자신의 '풀 플렉스'(full flex)라고 부르는 것을 성취하는 방식을 찾았고, 나는 그것이야말로 우리 모두가 가끔 갈망하는 것이라고 생각한다. 풀 플렉스는 모두의 재능과 단점, 강박이 제약 없이 표현되는 지점까지 우리 뇌의 접합점을 가속화시킬 수 있다. 우리가 이런 것에 사로잡히게 되는 이유는 점차적으로 물리적 공간, 우리 고유의 역사, 혹은 우리 내부의 세계와 지역 환경이 만나 서로를 반영하는 상황에서 우리 자신을 고정시키는 일이 힘들어지고 있기 때문이다.

나의 케이프타운 네트워크는 몇 주 전에 페이스북에서 일어난 이상한 일 때문에 매우 활발했다. 디 안트보르트는 그들의 새 앨범을 위한 짧은 소개 영상을 만들어 웹에 올렸다. 이 영상은 케이프타운을 기반으로 하는 작가 제인 알렉산더(Jane Alexander)의 〈부처 보이스〉(The Butcher Boys)라는 조각을 거의 비슷하게 참조했다. 왓킨스 튜더 존스와 제인 알렉산더는 친구인 듯 보였지만, 알렉산더는 디 안트보르트가 자신의 작품을 사용하는 데 동의한 적이 없다고 주장하며 저작권 위반으로 법적 조치를 취했다. 오늘날 무언가를 참조하는 것은 흔한 일이지만, 이런 경우에 무엇이 옳다 그르다고 판단하는 일은 쉽지 않다. 1980년대에 제작한 〈부처 보이스〉는 뿔을 기르고 야수로 변신한 세 명의 남자가 벤치 위에 앉아 있는 모습을 아름답고 관능적으로 묘사하여 아파르트헤이트 시대를 대표하는 가장 강력한 작업으로 남아 있다.

그들은 연약하면서도 무시무시한 인상을 주는데, 이는 아파르트헤이트 체제가 남아프리카 사회의 모든 분야에 퍼뜨린 상처받고 비인간화된 성격을 포착한 것이다. 이 작품은 그 시대의 잔류가 여전히 그 문화에서 천천히 흘러나오는 오늘날까지도 강한 울림을 준다. 그러나 아파르트헤이트를 기억하기엔 너무 어리고, 동시에 동유럽에서 빠르게 일어난 일련의 사건들로 탈냉전 시대의 소비지상주의적 가치에 급속히 압도당하기 시작한 그들이 자신들이 속한 사회의 역사에 대해 알지 못할 가능성은 위험한 것이다. 만약 ‹부처 보이스›가 전 지구적으로 바이러스처럼 퍼지는 팝송에 포함되고, 이것이 우리가 그 작품에 대해 배우는 방법이라면, 지역적인 맥락에서 그 작업의 타당성과 의미는 어떤 것일까? 우리는 ‹부처 보이스›에 일어난 정확한 결과를 알 수 없을 것이다. 디 안트보르트는 신속히 그 비디오를 회수했고, 지금 웹에 남은 것은 몇 장의 작은 JPEG 파일들뿐이다. 그러나 이 사례는 우리의 지역 환경에 직접적으로 개입하여 얻은 의미와 미디어 네트워크를 통해 얻은 의미 사이에 존재하는 분리에 대한 흥미로운 질문을 불러일으킨다.

일전에 내가 U와 스카이프로 얘기를 나눌 때, 그는 본인의 페이스북 계정을 닫아버렸다고 말했다. 그는 컴퓨터 앞에 있는 시간을 줄이고자 노력하고 있으며, 그것에 대해 아주 좋은 기분을 느낀다고 했다. U는 과거 꽤 오랜 기간 동안 휴대전화기를 갖지 않은 적도 있었다. 오로지 목탄으로 종이에 그림을 그리는 그에게 어울리는 일이었다. 분명 회화와 드로잉이 우리를 그 앞에 멈추게 하는 방식으로 무빙 이미지가 우리를 공간과 시간 속에 멈추게 할 수 있는 방법이 있다. 그리고 그 무빙 이미지에는 우리가 누군지 인식하는 것과 세계를 탐험하는 데 사용하는 코드에 도전할 모호한 만남을 통해, 평범한 일상적 인식을 변경할 수

있는 방법, 또 익숙해진 유연한 궤도가 우리에게 기쁨을 가져올 수 있는 방법이 있다.

나는 4년간 자리를 비웠던 케이프타운에 3월과 4월에 돌아갔다. 특히 FIFA 월드컵을 거치면서 도시는 엄청나게 변해 있었다. 새로운 빌딩들이 생기고 있었고, 도시 중심에서 보안은 더 강화된 것처럼 보였으며, 새로운 카페와 식당이 전 지역에 걸쳐 문을 열었다.

어느 날 저녁, 어린 아이들을 차에 태우고 파인랜드(Pinelands) 외곽에 내 아버지가 자랐던 집을 보러 갔다. 유니온 애비뉴(Union Avenue)는 쉽게 찾을 수 있었지만, 그 집을 누군가 리모델링 했는지 도통 찾을 수가 없었다. S가 뒷자석에서 점점 들썩거리고 있었기 때문에 우리는 운동을 좀 하기 위해 공원에 갔다. 서늘하게 바래가는 빛 속에서 우리 아이들이 플라스틱 칼을 가지고 노는 동안, 나는 인도 출신의 남자와 대화를 나누었다. 그는 이 공원과 주변의 조용함을 좋아해서 '유색인종' 동네인 애슬론(Athlone)에서 운전해 왔다. 인도와 페르시아 만 연안 국가들에서 IT 기술자로 일하며 성년기를 보낸 그는, 아내의 가족들이 케이프타운에서 제안한 기회를 받아들여 몇 년 전부터 이곳에 살기 시작했다. 그 일은 월드컵으로 이윤을 낼 것이라 기대했던 테이크아웃 전문점을 시작하는 것이었는데, 잘 되진 않았다. 애슬론에 기반한 수많은 다른 사업들처럼, 그들은 대회 기간에 매출이 급격히 떨어지는 경험을 했다. 애슬론은 오랫동안 메이저 축구 경기장의 고향이었으나, 축구팀과 관객들이 안전에 위협을 느껴 이용하지 않게 된 것이다. 토너먼트 기간 동안, 대부분의 사업은 도시 중심부를 둘러싼 '안전지대'로 이동했다. 따라서 도시 중심부에서 드러나는 부유함은 그 부유함을 얻길 간절히 원했던 지역의 궁핍함을 감춘다. 도시 중심부와

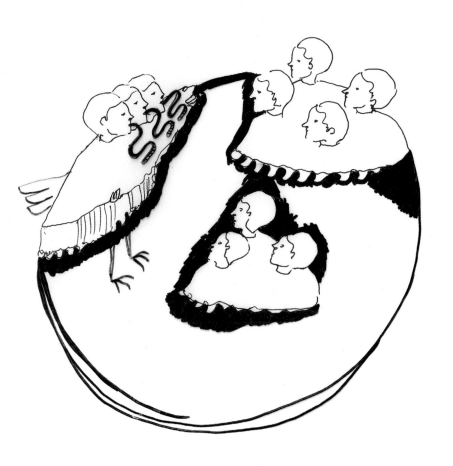

nepotism

그 둘레의 외곽 지역은 세계적인 대도시 같은 인상을 풍긴다. 그 많은
카페들에서 제공하는 서비스를 경험하면서 그곳에서 일하는 직원들이
아직 미숙하다는 것을 곧 깨닫게 될지라도 말이다.

도시와 산 사이에 끼어 있는 부유한 지역 중의 한 곳인
탐부르스클루프(Tamboerskloof)의 나무 그림자가 드리워진 조용한
거리를 운전해 가다가, 밀리터리 로드(Military Road)로 좌회전 하고
얼마 지나지 않아 풍경이 갑자기 변한다. 그 길은 움푹 패인 곳이 많은
구간으로 변하고, 쿠바인들이 사는 마을 같은 조용한 외곽 지역으로
빠지게 된다. 그 지역에는 낡은 건물들과 돼지, 거위며 다른 가축들,
도시의 경찰이 타는 말들을 위한 방목장이 보인다. 이곳을 조심스럽게
운전해서, 이제 우리는 N의 스튜디오와 그가 작은 극장으로 개조한
물결무늬 철판 건물에 도착한다. 그 도시는 아주 가까운 거리에 있지만,
태양을 머금은 풍경에서는 시야에 숨겨져 있다. 우리는 마치 또 다른
시간대로 진입한 것 같았다.

그 장소가 매력적이어서 우리는 그 극장에서 뭔가를 할 계획을
세우기 위해 몇 차례 더 찾아갔다. 어느 날, 시그널 힐(Signal Hill) 앞에
있는 빨간 골함석 지붕의 황폐한 건물인 N의 스튜디오 문간에 앉아서,
나는 디 안트보르트 현상에 대한 관심을 언급했다. 스튜디오의 야외
벽에 스프레이로 그려진 색바랜 그래피티 한 점을 올려다보면서, 그는
내가 디 안트보르트에 대한 이야기를 알고 있는지 물었다.

이즈음 내 텍스트는 근거 없는 소문와 풍문으로 가득차게 된다.
N이 나중에 "네가 가진 버전은 누가 그 이야기를 말해줬는지에 따라"
신화가 일종의 민간 전승 상태가 된 정도를 나타낸다고 지적한다. 그
그룹은 몇 년 전만 해도 바로 이 장소에 와서, 그 농장에 사는 위탁

청년들과 친구가 되고자 파티를 열었다고 한다. 이 청년들이 폴스무어 교도소(Pollsmoor Prison)에 여러 번 드나들면서 들었던 갱스터 방언을 배우려 한 것이다. 어느 날 아침, 그들의 양부모는 자꾸만 학교 갈 시간에 일어나지 못하는 어린애들 중 한 명을 통해 이 사실을 알게 된다. 크게 발기한 성기를 들고 있는 '꼬마 유령 캐스퍼'(Casper the Friendly Ghost)를 닮은 그 그래피티는 이른바 '이블 보이'[Evil Boy, 한편으로 왕가(Wanga)라고 알려진]를 재현하고 있는데, 디 안트보르트를 위해 동명의 노래를 작곡하고 노래한 그 젊은이들 무리 중 한 명이다.

케이프타운에서 내가 대화를 나눈 대부분의 사람들은 디 안트보르트에 대해 혼란스러워 했고, 그 그룹에 대해 어떤 생각을 해야 하는지 잘 모르겠다고 했다. 한편으로 그들은 명성을 얻고 국제적인 성공을 이루고자 수단과 방법을 가리지 않고 빈곤한 커뮤니티를 착취한, 특권을 부여받은 백인들일 뿐이었다. 다른 한편으로 그들은 남아프리카의 의식과 영향이 뒤섞인 혼합체 밖으로 나와서, 모호하고 명확하게 규정짓기 어려운 그 혼합체로부터 재미 있는 뭔가를 만들어내는 데 매우 능숙했다. 그러나 대부분의 지역이 지역 갱들의 영향 하에 있는 케이프 플렛츠에 사는 사람들에게, 디 안트보르트가 추구하는 갱문화의 흉내내기와 찬미는 긍정적인 부분이 없어 보인다.

한편 유튜브 숲의 또 다른 일부로, 나는 최근에 Z가 존 버거(John Berger)의 혁신적인 1972년 텔레비젼 시리즈 <보는 방법>(Ways of Seeing)을 시청하고 있다는 걸 우연히 들었다. 그 첫 번째 에피소드의 소개 장면에서, 버거는 전통 유럽 회화와 이 회화들이 20세기 후반에 보여지고 경험되는 방식에 대해 제기된 몇 가지 추측들에 도전하는

것을 목표로 삼는다고 밝힌다. 버거는 그 작품들을 더 이상 교회나 미술관에 놓인 원래 상태 그대로 만날 수는 없는 대신 복제품이나 텔레비전을 통해 만나게 되는 상황에 대해 묘사한다. 사진과 동영상의 발명은 르네상스 회화의 단일 초점 원근법의 장치가 더 이상 관람자의 독특한 물리적 시점으로 적절하지 않은 새로운 시대를 열었다. 갑자기 이미지를 전 세계에 전송할 수 있게 됐고, 여러 장소의 많은 사람들이 동시에 그것을 볼 수 있게 됐다. 반면 회화는 본래 건물에 통합된 일부로 구성되었고, 그래서 관객을 물리적 정신적으로 모두 그 공간과 그것의 역사 안에 위치하게 했다. 그러나 지금 우리는 물리적인 위치를 점유할 필요 없이 이미지가 넘쳐나는 시대를 살고 있다. 우리는 이미지들을 둘러싼 표류물과 폐기물 가운데에서, 휴식 공간이나 직장에서, 혹은 이동 중에 이 이미지들을 본다.

오늘 나는 ‹보는 방법›의 몇몇 에피소드를 다시 봤다. 그다음에 유튜브의 가장자리에 있는 추천 목록에서 현재 80대인 버거의 인터뷰를 클릭했다. 인터뷰의 끝으로 향하면서, 그는 칼 마르크스(Karl Marx)가 어떻게 그가 역사를 이해하고, 이윤을 증가시키는 것이 중요한 가치가 된 세계에서 정의와 인간 존엄이라는 맥락에서 미래를 고려하는 데 도움을 주었는지에 대해 말한다. 나는 여전히 투자에 관한 의문을 남겨두었지만, 그것이 분명 주식시장이 아니라는 것을 안다. 어떻게 우리는 우리가 가진 기회와 한계를 파악하고 그것들을 지속적으로 재조직하는 데 참여하는 방식으로, 우리의 시간과 장소에 우리 자신을 투자할 수 있는가?

신경과학자 마이클 가자니가(Michael Gazzaniga)의 분리뇌(split-brain) 환자들에 대한 실험 결과는 오늘날 우리가 살고 있는 격동의

다층적 현실 상황에서도 희망은 있다고 제안한다.[3] 가자니가의 실험은 인간의 뇌가 직관적으로 문제를 해결하는 능력에 있어서는 극단적으로 정교하다는 것을 보여준다. 우리의 뇌가 고립된 시스템의 파편화되고 제대로 기능을 하지 않는 묶음의 고립된 시스템이라고 해도, 그것이 가진 제한적인 기술만으로도 문제를 해결하는 데 탁월한 재주가 있다고 한다. 우리의 궤도가 점점 좁아지고, 서로를 밀쳐내고, 파편화되고, 가속화되는 듯하고, 땅바닥이 언제 무너져내릴지 모르는 이 시대에, 인간이 예측할 수 있고 문제를 해결할 수 있는 지식을 갖고 있다는 사실은 우리에게 어느 정도 위안을 준다.

3 Michael S. Gazzaniga, "Brain Modules and Belief Formation", *Self and Consciousness: Multiple Perspectives*, eds. by Frank S. Kessel, Pamela M. Cole, Dale L. Johnson, Hillsdale, NJ: Lawrence Erlbaum, 1992.

김성환과 dogr의 대화

2014년 6월

‹템퍼 클레이›에 대하여

김성환(이하 '김'): 이 노래에서는
모든 구절이 천둥이 칠 때처럼
새로운 울부짖음, 새로운 비명과
같아야 한다고 말했던 게 기억나.

데이비드(이하 'D'): 처음엔 내
목소리를 천둥인 듯이 열두 겹으로
다중 트랙 녹음을 했었지. 뉴욕에
폭풍이 왔을 때 녹음한 실제
천둥소리도 사용했고, 예전에
녹음했던 목소리 위에 계속해서
화음과 목소리의 질감을 겹쳐서
녹음했어.

김: 우리의 관심은 구별 가능한
여러 목소리가 정식으로 합창을
하는 것보다, 한 사람이 여럿이
되는 데 있었지? 우리는 '화음'
대신 불협화음에 대해, 반음계
이동에 관한 모더니즘의
담론에 대해 얘기했고,[1] 그
외에 구체 음악(concrete music),
한국의 모달 음악과 '꺾임'[2]에
대해서도 얘기했지. 이 모두를
정신분열(splits)과 연관해서 말이야.
　만약 하나의 음(音)을
사람이라고 친다면, 그 사람은
왜 굳이 자신을 화음으로
포함시키려는 집합체에서 스스로를

171

퇴출시키려 할까? 아니면 오히려 화음을 만드는 집합체가 그 음을 퇴출시키려 하는 건가? 음이 이야기 속의 인물을 대신하는 대체자라고 생각하기 시작하면, 음악의 작곡은 아직 이야기로 기록된 적이 없는 대안적 서사 구조의 가능성을 제시하게 되잖아.

뉴욕에서 번개가 칠 때마다 뒤따라오는 천둥소리를 찾고 노래하려 했던 기억이 나. 제각기 다른 방향과 거리로부터 온 대기를 울리며 되돌아 튕겨오는 소리를 재현할 수 있나? 천둥소리를 녹음해서 천천히 재생하며 그 안에 담긴 각기 다른 음과 소리를 같이 들어보려 했잖아. 『리어 왕』에서 이 천둥이란 사람은 누군지…… 또 '자연현상'으로 일컬어지는 이 천둥의 근원과 리어 왕의 거리는 얼만큼인지…… 천둥은 그저 사운드 스케이프인지, 아니면 점자판에 새겨진 예언을 읽듯 휘고 갈라지는 번개의 형상 자체를 읽는 자연의 발성 소리인지…….

번개가 휘어지는 세밀한 패턴은 어렵지만 보이거나 들리고 심지어는 읽힐 수도 있잖아. 나는 이 희곡의 아름다움이 여기 있는 것 같아. 천둥도 과연 읽을 수 있는지를 상상해보는데…… 그 천둥이라는 천명의 형태가 리어 왕의 감각 능력으로는 알 수 없는 영역에 있는 것일지라도 사실은 그것이 리어 왕에게 설계된 또 다른 삶의 가능성을 제시하는 지도인지, 아니면 그냥 희곡의 불길한 설정을 암시하는 장치일 뿐인지 말이야.

나는 이 곡이 매우 느리길 바랐어. 네 노래에서는 의미가 늘려 당겨져 있어. "What is the cause of thunder?"(무엇이 천둥을 불러오는가?)라는 구절은 53초 동안 불려지고, 첫 단어인 '왓'(What)은 발음을 끝마치는 데 18초가 걸리잖아. 이 곡에서

1 Adorno, Theodor, *In Search of Wagner* (1952), Reprint, trans. Rodney Livingstone, London: Verso, 2009.

2 급격하게 낮아지거나 변화하는 소리—편집자.

처음에 듣게 되는 것은 음절의 첫소리이고, 심지어 음절 이전에 "와아아아아"(Whaaaa…)라는 소리를 듣게 돼. 모음으로 시작하는 거지.

D: (노래한다) "와아아아아아아앗 이즈……"(Whaaaaaat is…).

김: 그래. 바로 그렇게. 여기서 모음이 'what'이라는 단어가 되어가는 것을 듣게 되고, 그 후엔 의미를 갖는 통사적 구조를 만들기 시작해. 그러고 나서 결국 구축된 의미는 답할 수 없는 질문("무엇이 마음을 차갑게 만드는가?")이거나 불합리한 저주("그녀의 하찮은 몸에는 결코 아이를 잉태하는 영광이 없으리라")일 뿐이야. ‹템퍼 클레이›에서 또 중요한 건 전위(轉位, transposition)인 것 같아. 같은 이야기를 빼서 다른 공간에 옮겨놓는 거 말이야. 이 경우 『리어 왕』을 다른 맥락과 배경 속으로 옮겨놓은 것처럼……. 현대 한국이라는 맥락에서 이 이야기를 말할 때, 만약 자기 딸들을 저주하는 나이 든 아버지가 있다면, 그 설정은 즉시 한국의 남성 우월주의라는 함의를 갖게 되는데, 그와 동시에, 바로 이 초점 이동 탓에 다른 문화권의 남성 우월주의(예를 들어 바로 『리어 왕』이 쓰여진 영국의 남성 우월주의)는 잊혀지기도 하잖아? 구로사와 아키라(Kurosawa Akira)의 ‹란›에서는[3] 구로사와가 딸을 아들로 대체함으로써 이런 함의를 없앤 점이 흥미로워. ‹란›은 후손과 조상에 관한 내용이었지.

나는 이처럼 다른 맥락에 놓였을 때 다르게 이해될 수 있는 여성에 대한 남성의 처사에 관심이 있었어. 셰익스피어의 텍스트는 매우 변통(變通)적인데, 이것이 원래 변통적인 것인지, 아니면 많은 사람들에 의해 변통되어온 것일 뿐인지는 잘 모르겠어. 변통성에

3 구로사와 아키라, ‹란›(1985)—편집자.

관해 사람들이 '시대착오적'이라는 단어를 쓰기도 하는데, 내가 보기에 시대착오 현상이 시대의 변화만으로 인해 생기는 것 같지는 않아. 같은 시대라 해도 한 대륙에서 다른 대륙으로 옮기면 시대착오 현상이 생겨. 한 대륙에서 온 사람들은 다른 대륙의 시간적 흐름을 무시한 채 자신들의 시간 흐름대로 상대를 보려는 경향이 있잖아. 자신의 것과 다른 시간의 흐름에 대한 본인의 무지는 거의 인식하지 못하고 내버려두는 것 같아. 대부분의 사람들에게 천둥을 노래하는 법을 배울 시간이 없듯이.

리어 왕의 목소리는 가지각색의 무대에서 이미 여러 배우들이 다른 방식으로 묘사해왔는데, 리어 왕의 저주를 발성하는 네 목소리……
너는 어떤 종류의 목소리를 써야 할까? 쉽사리 시대착오 현상을 초래하기 마련인 이런 저주들을 노래할 때에는?

음악 듣기: https://soundcloud.com/dogr/temper-clay

‹두 혀 사이의 메기고 받기›에 대하여

김: 네가 이 곡을 만들었을 때 우리는 벤자민 브리튼(Benjamin Britten)의 음악을 즐겨 듣고 있었지?

D: 맞아. 벤자민 브리튼의 ‹미사 브레비스›(Missa Brevis) 같은 곡.

김: 그중에서도 마지막 두 개의 악장인 ‹거룩한 축복›(Sanctus-Benedictus)과 ‹신의 어린 양›(Agnus Dei). 합창 소리가 나오면 해설이나 대화같이 몸에서 나는 목소리와 확연히 달라. 무대 뒤에서 나는 목소리 혹은 딴 세상의 소리 같아.

D: 우리는 마치 음을 열어주듯 ppp에서 fff로 옮겨가는 극적이고 역동적 변화를 주는 오페라 창법에 대해 이야기했어. 여기서 내가 말하는 역동적인 변화란 예를 들어 조용하고 고요하게 노래를 시작한 콜로라투라(coloratura) 소프라노가 신음이나 비명으로 넘어가서 이를

한동안 계속하는 것과 같은 것을 말하는 거야.

이 곡의 첫 소절인 "let us out for the breeze outdoor…"(미풍을 맞으러 밖으로 나가자)는 내가 부를 수 있는 가장 높은 고음들로 표현했는데. 이 음들이 마찬가지로 섬세하게 부른 다른 고음들과 만나 하나의 사운드가 되어서 첫 번째 단어인 'let'이 되는 거지.

김: 이 노래에서 "고난을 딛고 일어서라"처럼 북돋는 말들은 훈화(訓話)나 선동 연설과 같지만 굿의 원곡을 한국어로 들어보면 김금화 만신[4]이 이 구절을 언명하고 읊조리는 게 영웅적이기보다는, 지혜를 전하는 소리나 포크송으로 들리잖아.

넌 이 곡 외에 이 무가(巫歌)의 다른 번역본도 만들었는데,

거기선 만신이 하는 말의 실제 내용은 고려하지 않은 채, 원곡의 형식만을 면밀하게 모방하잖아.[5] 발화나 노래 방식의 차이로 인해 가사도 달리 들리는데, 이건 연기에서 배우의 기교나 질감과 비교될 수 있는 거야. 롤랑 바르트의 제노송(geno-song)과 피노송(pheno-song)에 대한 담론도 생각나네.[6] 같은 단어라도 특정한 리듬, 어조, 질감을 이용하면 다른 의미를 만들 수 있잖아.

D: 이 노래 ‹두 혀 사이의 메기고 받기›는 바이에른 라디오 방송의 커미션[7]을 받은 라디오극 ‹하울 바울 아울›(howl bowel owl)을 위해 썼잖아. 넌 극 전체를 배치할 때 특정 이야기들 다음에 이 노래 ‹두 혀 사이의 메기고 받기›가 나오도록 했어. 예를 들어 여자를

4 김성환은 2000년에 한국에서 김금화 만신의 내림굿을 참관하고 녹음하였다—편집자.

5 https://soundcloud.com/dogr/no-such-luck.

6 Barthes, Roland, "The Grain of the Voice," *Image – Music – Text*, trans. Stephen Heath, New York: Hill and Wang, 1978.

따라 숲 속으로 들어가는 남자 얘기, 종이에 닿기도 전에 종이를 자르는 날카로운 날 얘기…… 이런 이야기들은 뭐에 관한 거지?

김: 그땐 당시에 꽂혀 있던 여러 영화나 문학에서 본 보통 이미지를 사용했어. '보통'이라는 게 흔하다는 뜻이라기보다, 다양한 이미지가 동일한 요소를 공유하고 있다는 뜻으로 말하는 건데. 밴다이어그램의 교집합 부분처럼 말이야(여러 이유로 '보편적'이라는 단어는 삼가고 싶어). 예를 들어 레오 카락스(Leos Carax) 감독의 〈폴라 엑스〉(Pola X, 1999)에서 어떤 남자가 자기 주위를 서성이는 여자를 자꾸 바라보다가, 결국 어느 날 그 여자가 자기를 피해 숲에 들어가자 따라가서 그제야 그 여자를 대면하는 거야. 이때 밤은 짙은 푸른빛으로 그려지고, 세계는 달빛에 비치지. 마리아 라이너 릴케의 시에서도 젊은 남자가 어떤 여자를 따라 들을 지나 계곡으로 들어가.[8] 여기에도 달이 있어. 『금오신화』에서는 노총각을 어떤 여자가 숲으로 인도해.[9] 음악에서도 소리를 따라 듣다 보면 갑자기 다른 구역에 이르게 되잖아.

한 사람이 다른 사람을 따라 햇빛을 뚫고 샛빛을 지나 어둠 속으로 들어서서, 전혀 생소한 곳에 남겨진 자신을 발견한다는 이미지는 큰 만신에게 내리는 내림굿과도 연관이 있는 것 같아. 인도하기 위한 설교의 몸짓이잖아.

"여자가 남자를 숲으로 이끌었다"는 말에는 또 명백한 함의가 있어. 이 여자의 외모나

7 http://www.br.de/radio/bayern2/sendungen/hoerspiel-und-medienkunst/hoerspiel-howl-bowel100.html.

8 Rilke, Rainer Maria, "Jugend-Bildnis meines Vaters [Portrait of my Father in his Youth],"
 Neue Gedichte (1907). *New Poems*, trans. Edward Snow, New York: North Point Press,
 2001; (한국어판) 라이너 마리아 릴케, 『두이노의 비가 외』, 김재혁 옮김, 책세상, 2000.

9 김시습, 『금오신화·매월당집』, 리가원 옮김, 한양출판, 1995.

목소리를 알기도 전에, 이러한
함의로 인해 유도하는 인물이 "왜
항상 여자인가"라는 질문이 먼저
유도되기 쉬운데, 내가 본 굿의
경우 김금화 만신은 여성이고
내림을 받는 사람은 남성이었어.
그런데 여기서 다른 점은 그 남자가
여자 옷을 입고 있었다는 점이야.
섬기는 신이 여자였기 때문에.

음악 듣기: https://soundcloud.com/
dogr/call-and-response

‹gak jju gu geom 각주구검 my body moves›에 대하여

김: '각주구검'은 이야기에서 나온
사자성어야.

이 곡의 텍스트는 카스코에서
‹유월›을 준비하며 내가 빛나 씨에게
보냈던 이메일에서 나온 걸로
기억해. 그다음 그 내용을 편집해서
너한테 음악으로 만들라고
보냈잖아. 그때 나는 암스테르담에
있었고, 넌 아직 뉴욕에 있었지.

배를 탄 어떤 남자가 자기가
지닌 소중한 물건을 숨기려고
물속에 던지고 나서, 배 위에
그 자리를 표시했지만 그 표시
자국은 배와 같이 흘러가버려. 자기
몸짓(gesture)이 자기 움직임을
인식하지 못한 거지. 그 남자는
자기가 숨긴 보물을 찾을 수 없을
것이고. 이 텍스트는 결국 시간에
관한 거야.

우리도 종종 각주구검 같은
상황에 놓이잖아. 우리건 우리를
위해 일하는 다른 이들이건 최종
결과물에 필요한 최소량보다
항상 더 많은 일을 하니까. 이는
효율이나 비율에 대한 연구와
관련되는 것 같아.

D: 촬영 비율(shooting ratio) 같은
걸 말하는 거야?

김: 응. 나는 "촬영 비율이
1:1이다" 아니면 "이것은
실시간이다"라는 말을 들으면 과연
무슨 뜻으로 말하는건지 궁금해.
화자가 생산 준비 기간은 고려하지
않았으니 과장일 수밖에 없잖아.
기간이란 개념이 앞뒤로 신축성이

177

세자르 아이라의 『토끼』에서 영감을 받았다.

있어서 더한 것 같아. 가령 프로젝트에 쓸 카메라를 개발하는 데는 시간이 얼마나 걸렸는지? 그리고 카메라 개발 이전에는 누가 그와 관련된 연구와 개발에 투자했는지 등등.

결국 생산은 생산을 위해 시간을 쓴다는 것을 의미하잖아. 1:1 비율이라는 발언은 생산이란 것에 과거에 이미 만들어진(ready-made) 생산물이 쓰인다는 사실을 무시하는 것 같아.

D: 그런 맥락에서 네 글에 곡을 붙이면서 난 찰스 아이브스(Charles Ives)의 교향곡 2번(1901)을 인용했어. 아이브스도 과거의 멜로디를 재작업하잖아. 다른 시간에서 온 것들을 섞기도 하고.

김: 예를 들어 너도 다른 사람들의 음악을 커버해서 음악을 만들곤 하잖아. ‹gak jju gu geom 각주구검 my body moves›을 불렀던 퍼포먼스에서는 미국 흑인 영가 ‹파라오›(Pharaoh)를 불렀지.

D: 그건 인용이 아냐. 내가 들었던 ‹파라오›의 원본은 1959년 시드니 카터(Sidney Carter)를 녹음한 앨런 로맥스(Alan Lomax) 판이었어. 앨런 로맥스는 거의 일생을 다 바쳐 미국의 포크송을 녹음했어. 나는 그중 한 곡을 부른 거지. 다른 이의 과거의 퍼포먼스의 관성이 노래를 통해 내게 따라붙어준다면 내 목소리에 타인의 힘도 실을 수 있어. 이는 채널링(channeling, 귀신 들리는 것; 귀신의 매개가 되는 것) 같은 거야. 이와 달리 내 음악에 인용된 찰스 아이브스의 곡은 나의 작곡 자체에 구조적인 완결성을 전체적으로 부여하는 벽돌 같은 거였지.

김: 그런 의미에서 채널링은 배급이야. 앨런 로맥스는 그 노래들의 배급을 통해, 생산을 배급의 영역으로 확장했어. 마찬가지로 『리어 왕』이라는 연극의 전모는 토지 분배에서 시작해. 우리는 왕이 어떻게 자신의 권력, 토지, 심지어는 가족 구성원을 모았는지는 몰라. 이 극은 전부

토지(이미 획득한 자산)가 어떻게 유증·분할·복제되거나 증식되고 파기될 수 있는지에 관한 이야기야. 분배의 산물이 비극이라는 점이 내겐 흥미로웠어. ‹gak jju gu geom 각주구검 my body moves› 역시 소유물을 지키려는 욕망에서 비롯된 비극이잖아.

D: 네가 ‹템퍼 클레이›를 만들 때 네 가족이 이미 소유하고 있는 자산을 이용하는 게 중요했잖아. 네 아버지의 별장은 저수지에 자리잡고 있었지. 그 저수지는 이동 크리스탈 생수회사의 소유는 아니지만 그곳에서 인수(引水)한 것이었지. 이 회사의 매출은 후쿠시마 사태 이후 급격하게 상승했고……. 이 회사는 물을 이곳에서 저곳으로 옮겨야 유지되는 게지. 물 모티프는 이 영상에서 반복되지. 얼어붙은

저수지의 얼음이 깨지는 소리나 1970년대에 붕괴한 와우아파트[10] 이야기를 할 때 나오는 물이 바닥을 치는 소리나 쏟아진 우유의 이미지 같은 데서 말이야.

김: ‹gak jju gu geom 각주구검 my body moves›을 보며, 나는 풍경 혹은 해경(海景)에 대해 생각했어. 존 해밀턴(John Hamilton)은 『안보』라는[11] 책에서 배가 바다에 잠기는 것을 바라볼 때 육지에 있는 사람들이 느끼는 감정을 논하며 이 광경에서 솟는 두 가지 감정에 대해 말했어. 하나는 자기가 그곳에 있지 않다는 데서 구경꾼이 느끼는 안도감이고, 다른 하나는 (나머지 사람들이 빠져 있는) 그 공간에 대한 공포감이야. 곤경에 처한 다른 사람을 보며, 자기 자신이 있어선 안 될 그곳에 자기가 없다는 데서 오는 일종의 흥분이 있어. 자기가

10 http://rki.kbs.co.kr/english/program/program_trendkorea_detail.htm?lang=e¤t_page=&No=1000199.

11 Hamilton, John, *Security: Politics, humanity, and the philosophy of care*, New Jersey: Princeton University Press, 2013.

그 (곤경의 장소의) 일부가 아니기 때문에 안심하게 되고. 일종의 스릴을 느끼는 거야. 반대로, 배를 탄 사람도 자기가 있어서는 안 될 그 자리에 자기가 있다는 데서 오는 일종의 흥분이 있고. 이런 사람들이 소식을 전파 또는 배급하는 거지.

바다는 길이 없는 곳인데. 해밀턴은 해로를 포로스(poros)에 대해 쓰고 있는데, 이와 대조되는 것으로, 방법(method; met-hodos)이라는 단어에서 볼 수 있듯이 믿을 만한 육로를 호도스(hodos)라고 쓰고 있어. 육지에는 포장도로가 있고, 사람들은 보통 그 길을 따라 다니잖아. 반면 바다에는…….

D: …… 바다에는 보도가 없어. 그리고 미지의 바다(uncharted water)란 말도 있잖아. 바다에서 지도에 없는 쪽으로 뱃머리를 트는 거지. 알려진 게 전혀 없는 영역으로.

전에 너는 해밀턴의 글에서 루크레티우스(Lucretius)가 인용된 구절을 내게 보냈었지. 읽어볼 게.

대양이 바람에 넘실거릴 때 뭍에 서서 다른 이의 고투를 바라보는 것은 달콤한 일이다. 다른 이가 휘청거리는 것이 기꺼운 것이 아니다. 그러나 내게 해를 끼치지 않는 사악한 것을 바라보는 것이 달가운 것이다.[12]

음악 듣기: https://soundcloud.com/dogr/body

〈속히 바래는 다게로 타입〉에 대하여

김: 이 곡은 릴케의 「내 아버지의 젊은 날의 초상」(Jugend-Bildnis meines Vaters)라는 시와 관련이 있어.[13] 어떤 남자가 아버지의 색

12 *Ibid.*, p. 102.

there are important
holes in your skirt.

important arent
the holes but
what remains.

바랜 다게레오 타입을 바라보다가 두 개의 손에 주목하게 되지. 사진 속의 손이 있고, 그 사진을 쥐고 있는 자기 손이 있는 거야. 어떻게 보면 두 손 모두 사라지고 있지만, 다른 시간의 흐름 속에서 사라지고 있는 거지. 다게레오 타입은 천천히 바래지만, 길게 보면 매우 빠르게 바래고 있기도 해. 살아 있는 손은 보통 바랜다고 여겨지지 않지만, 길게 보면 그것도 역시 서서히 바래고 있는 거야. 몸이란 것도 다게레오 타입과 마찬가지로 매체잖아.

D: 「원초적 음향」(Primal Sound)에서 릴케는 인간의 해골을 연주하기 위해 축음기 바늘을 두개골의 이음부 선 위에 올려놓는 공상을 했어.[14] 내가 〈속히 바래는 다게로 타입〉을 공연할 때 조명은 내 손만 밝혀서, 손 위의 선(손금)을 바라보는 퍼포먼스의 앞 장면이 반영됐었는데…… 네가 사람들이 스마트폰을 볼 때, 발광체로서의 자기 손을 바라보는 얘기를 자주 하잖아.

김: 매체로서의 몸에 대한 이야기는 오래 전부터 있었어. 처음엔 그리스 신화의 아폴로와 마르시아스의(Marsyas)[15] 음악

13 Rainer Maria Rilke, "Jugend-Bildnis meines Vaters [Portrait of my Father in his Youth]," Neue Gedichte (1907). *New Poems*, tr. Edward Snow, North Point Press, 2001.

14 Rainer Maria Rilke, "Primal Sound"(1919):

내게 반복적으로 떠오르는 것은 어떤 것인가?

두개골의 이음부(이것이 먼저 연구되어야 하겠지만)를 상상해보면, 이것이 축음기 바늘이 원통형 실린더를 회전하며 그어놓은 선과 유사하다는 것이다. 만약 누군가 바늘의 위치를 바꿔서 소리를 번역한 선이 아니라, 자연적으로 존재하는 것 위에 놓는다면 어떻게 되겠는가? 터놓고 말해서, 가령 두개골의 이음부에 놓는다면 무슨 일이 일어날까?

소리가 나올 것이다. 일련의 소리들, 음악…… 감정이라면 어떤 감정일까? 회의감, 수줍음, 두려움, 경외감 등 가능한 모든 감정들이 나올 수 있기 때문에, 나는 세상에 나올 이러한 원초적 음향에 대해 어떤 이름도 제안할 수 없게 된다.

경연에 대한 신화 생각도 났어.
아폴로는 자기 악기인 하프를
거꾸로도 연주할 수 있지만,
마르시아스는 교만하기만 했지
피리를 거꾸로 불지 못하잖아. 그
벌로 마르시아스는 거꾸로 매달려
살갗이 발리는데 이때 내지르는
비명이 아폴로가 연주하는 음악인
거야. 구체 음악인 거지. 전쟁
소리나 울부짖음, 또는 저주처럼.

〈속히 바래는 다게로 타입〉에는
오토하프를 격렬하게 퉁기는
부분이 있잖아. 실제 공연에서는
자기 머리, 가슴, 등 위에
오토하프를 받치고 있는 지은이의[16]
몸을 네가 퉁기는 것처럼 보였어.

우리가 그 퍼포먼스를
한 지 얼마 지나지 않아서
로버트 윌슨(Robert Wilson)의
모노그래프를 봤어. 거기에도
손을 비추는 이미지가 있었는데,
우리가 퍼포먼스에서 만들었던

이미지와 별다름 없어 보였어. 내가
퍼포먼스를 만들 당시 그 작업을
본 적이 없다고 해도 윌슨은 우리의
작업을 자기 작업의 인용이라고
생각할까?

D: 미국에서는 법적으로 음악이나
모든 종류의 창작물에 관한
저작권이 작품이 만들어지는
순간에 생기는 것으로 알고
있거든. 만들어지는 순간을 어떻게
정의하건 말이야……. 법률상 '영향'
혹은 '인용'이라는 개념의 정의가
내겐 혼란스러워. 투 라이브 크루(2
Live Crew)와 바닐라 아이스(Vanilla
Ice) 법안처럼 음악에서 샘플링과
인용이 큰 법률적 이슈였던
1980년대와 1990년대를 돌이켜보게
돼.

또, 프린스(Prince)가 워너
브라더스에서 냈던 기존 카탈로그
곡들의 상당량을 재녹음한

15 마르시아스 강의 정령이자 사티로스인 마르시아스는 아테네 여신이 버린 피리를 주워
 아폴로에게 연주 내기를 신청했다 패배하여 살갗이 발리는 벌을 받았다―옮긴이.

16 임지은은 2011년 7월 25일과 26일에 암스테르담에서 선보인 〈Some Left〉에 퍼포머로
 참여하였으며, 이때 〈속히 바래는 다게로 타입〉이 연주되었다. 또, 임지은은 본 책의
 디자인을 맡았다―편집자.

것이 생각나. 이는 분쟁 중이던 레이블로부터 자유를 얻기 위한 것이기도 했지만, 자기 자신의 작업으로 더 많은 수익을 내는 구조를 만들기 위한 것이기도 했거든.

김: 프린스의 경우에, 그 사람은 젊은 시절의 자신에게서 나이 든 자신을 보호하려는 거야. 유효기간이 만료된 매체로서의 자기 몸의 지배권 장악에 대한 논쟁인 거지. 저작권은 도대체 어떤 집단을 보호하려는 걸까? 나는 그린블라트의 글에서 '노인학'(gerontology)이라는 단어에 매료되었어.[17] 늙어가는 것에 대한 학문인데, 생활 유지비 협의를 수립해서 젊은이들이 늙어가는 이들의 특정한 조건을 따르는 대가로 권력을 물림받을 수 있는지에 관한 얘기들 같은 거⋯⋯. 예를 들어 미국에서는 사회보장제도라는 형태로 이 개념을 우리 몸에 실행하고 있잖아. 우리 세대는 이 제도가 이미 파기된 계약임을 알기 때문에 화가 나 있는 거고.

너의 많은 곡이 사라짐이란 것과 관련되는데. 생활 유지비 협의, 저작권법, 릴케의 시들 모두가 사라진 것으로 생산물을 창조하려 한다는 점에서 시대착오적(anachronistic)이야. 아나(ana-)는 '뒤'이고 크로노스(khronos)는 '시간'이듯. 만약 우리가 그런 착오 없이 시간의 흐름만을 따른다면, 사라지는 것은 사라져만 하잖아. 사라지는 것이 한 편의 시로서 다시 전파(분배)되는 이미지가 되어서는 안 되겠지.

음악 듣기: https://soundcloud.com/dogr/swiftly-fading

17 Greenblatt, Stephen, "The Cultivation of Anxiety: King Lear and his Heirs," *Learning to Curse: Essays in Early Modern Culture*, London : Routlege, 1990; 이 책의 pp. 57~96에 수록되어 있음.

‹연속 동작›에 대하여

김: 이 곡을 만들 때 나는
세자르 아이라(César Aira)의
『유령들』(Ghosts)를 읽고 있었어.[18]
아이라는 오직 단편소설만
쓰잖아. 그 작가는 단편소설을
독립적인 포맷으로 여기기 때문에
컴필레이션을 만들지 않아. 나는
로베르토 볼라뇨(Roberto Bolaño)의
글을 읽다가 이 작가를 알게
되었는데, 볼라뇨는 아이라를
자신이 가장 좋아하는 작가
중 하나로 꼽아. 『유령들』에는
아이라가 건축에 대해 쓴 부분이
있어. 그는 다양한 유형의 건축물로
가득 찬 도시(부에노스아이레스)를
마음속에 그리는데, 한때 있던
건축물, 그곳에 있었을 수도 있는
건축물, 원형의 자취와 공존하는
재건축물 등에 대해 쓰고 있어.
　줄거리는 아르헨티나에
사는 칠레 이주민 가족에 관한
이야기인데 아버지는 아파트 건축
현장의 지킴이로 일하면서 가족과
그 시공 중인 아파트에 살아.
그들 외에 빌딩에 사는 나머지는
유령뿐인데, 이 가족은 유령들을
보지만 유령이 두려워해야 할
대상인지에 대해서는 아무런
얘기도 없어. 그냥 공존하는 거야.
　이 곡에서 "오를 적마다 그 여잔
콘크리트를 뚫고 오른다"는 구절은
아이라의 소설에서 나온 구절이고,
나는 행간을 읽으면서 보인 다른
이미지들을 만들어냈어.

D: 이 곡은 우리가 지금 함께
작업하고 있는 노래잖아. 처음에는
가벼운 기분으로 만들기 시작했지.
하프 하나로 만든 단순한 사운드로
이루어져 있었고.

김: 넌 이 노래에서 가성을
이용하는데, 카운터 테너들이
남자로서 내서는 안 된다고
여겨지는 소리를 내는 것을 보면
항상 놀라워. 목소리와 몸이 엇물린

18　Aira, César, *Ghost*, 1990. Reprint, trans. Chris Andrews, New York: New Directions, 2009.

there are important
holes in the sky

what's important
aren't the holes
but what remains.

사춘기 소년 같은 거야.

D: 이 노래를 되새겨보면, "(그들을) 관련 부서로 보낼 것"이라는 구절은 오도의 간격을 둔 두 음으로 전달했어. 이 두 음은 세 번째 음이 빠진 열린 간격이야. 화성적으로 자기가 무엇이 되려 하는지 아직 모르는 거지. 한 곳에 묶이지 않는 열린 소리인 거야. 이 부분에서 사령관, 칸토르(cantor, 선창자), 심판관 등의 목소리로 들려. 나는 이 노래를 부르며 목소리 간의 교류, 곧 메기고 받는 형식 같은 걸 기대하게 돼. 이런 '애매한 음 간격들'은 다른 음악 문화의 관점에서 들으면 특별한 모드에 속하기도 해. 이 애매함이 내가 한 소절이란 짧은 구역 내에서 전혀 다른 음악적 영역으로 옮기는 걸 가능케 하는 거야. 우리는 꺾임과 내림긋을 생각하면서 몇 차례에 걸쳐 이러한 발상을 이미 시험해왔어. 이건 논의하기 까다로운 부분인데, 비록 나도 뺏으면서(범하다, 찬탈, 갖다의 의미) 살지만, 기본적으로 뺏는다는

행위에 반하기 때문이야. 내가 내 자신을 '퓨전'이나 '크로스오버' 같은 개념으로부터 차별화하기 위해선 시간이 좀 필요해.

김: 그러면 이미 퓨전인 생산물들은 어떻게 하고? 이민자나 이민 2세처럼 문턱에서 태어난 사람들은 뭐야? 옆길로 새는 말인지도 모르겠지만, 비엔나에서 봤던 왕릉의 이미지가 떠올라. 실물 사이즈 인물 조각들이 무덤으로 걸어 들어가는 모습인데 모두 흰 대리석으로 만들어졌었어. 하얀 대리석 사이에 있어서 무덤 속은 어두웠지. 어둠의 문턱에서 이 인물들은 빛 속에 있었어.

돌을 뚫고 속으로 영원히 계속해서 걸어 들어가는 누군가를 보는 건 강렬한 이미지잖아. 뉴욕 미드타운에서 실수로 크레인이 떨어지면서 아파트 건물이 통째로 두 동강 났던 것 기억해? 단면을 통해 건물 구조를 뚫고 걸어 들어가는 사람들을 보게 되었지. 아이라의 이야기에서 주인공 이민자 가족이

부에노스아이레스에서 별을 바라보며, 칠레에서 봤던 별들과 비교하는 장면이 기억나. 사람이 한 장소에서 다른 곳으로 이동하게 되면, 자기를 움직이게 한 결정을 되새기기 마련이야. 수학에서 평면(단면이라는 평면)은 선과 점으로 만들어져. 두 도시를 그으면 선이 만들어지고. 그리고 그 선 위에서 별이라는 점을 바라봄으로써 단면이 생기는 거지. 『유령들』의 구절을 읽어볼게.[19]

그녀는 자기 잠자리 위에 건물이 들어서 있는 꿈을 꿨는데, 완공되어 거주하고 있는 건물이 아니라 지금 있는 그대로 시공 중인 것으로 보였다. 그 꿈은 골치 아픈 징조나 발상 없이 사실 그대로의 차분한 모습이었다. 그러나 꿈과 현실 사이엔 언제나 차이가 있고, 흔히 말하는 그런 차이를 배제할 수록 진짜 차이는 더욱 명확해진다. 이 꿈의 경우 차이는 건축에 반영되어 있다. 건축은 그 자체가 이미 지어진 것과 앞으로 지어질 것 사이의 상호반영물이다. 이 두 가지 반영물을 연결하는 가장 중요한 다리는 지어지지 않은 것(the unbuilt)이라는 세 번째 표현으로 설명할 수 있다.

예술을 실현하는 데는 재료 구입, 고가의 장비 이용, 많은 인원을 동원해 보수를 지급해야 하는 일 등이 필요한데, 이러한 예술의 특징은 바로 지어지지 않은 것이라는 점이다. 영화가 그 전형적인 사례이다. 누구나 영화 한 편을 위한 발상은 할 수 있지만, 그것을 실현하기 위해서는 전문 기술, 자금, 인력이 필요한데, 이렇게 장애물이 있다는 건 백 번 중 아흔아홉 번은 발상된 영화가 만들어지지 않게 된다는 것을 의미한다. 역설적으로도 바로 이 때문에 모든 이가 한낮 백일몽이라는 형태로 영화 제작으로의 다리를 건너게 된다.

19 *Ibid.* at p. 53.

기술 발달에 반해 오히려 악화되고 있는 이 모든 성가신 장애물들 자체가 영화가 지닌 매력의 핵심이 아닌가라는 생각까지 할 법하다. 정도의 차이는 있지만 다른 예술에서도 마찬가지다. 그러나 현실의 제약이 최소화되고, 만들어진 것과 만들어지지 않은 것의 차이를 조금도 보기 힘든, 즉 유령 같은 존재는 하나도 없이 즉각 현실이 되어버리는 그런 예술을 상상해볼 수는 있다. 그런 예술이, 바로 문학이란 이름으로 존재하는 게 아닌가 싶다.

이런 맥락에서 모든 예술은 자체의 역사와 신화 아래 문학적 기반을 갖고 있다. 건축도 예외가 아니다. 선진 문명, 아니, 적어도 정주 문명에서 건축은 벽돌공, 목수, 도장공, 전기공, 배관공, 유리장이 등 여러 업종 종사자들의 협업을 필요로 한다. 유목 문화에서는 거처가 한 사람에 의해 만들어지는데 그 사람은 주로 여자이다. 건축 양식이 상징적인 것은 유목 문명에서도 여전하지만, 진정한 사회적 의미는 야영장

내에다 거처를 마련하는 데에서 드러난다. 문학에서도 마찬가지 현상이 일어난다. 어떤 작품을 집필할 때 작가는 일종의 상징적 응축 과정을 통해 자기가 사회 전체가 되어, 모든 전문적 문화 종사자들과 실제적으로나 가상으로 협업을 한다. 또 다른 어떤 작품들은 유목민 여자같이 홀로 일하는 개인에 의해 만들어지는데 이 경우 다른 작가들의 책과의 관계나 그 책들의 등장 주기 등을 염두에 두면서 자신의 저서를 준비할 때 사회적 의미가 형성된다.

음악 듣기: https://soundcloud.com/dogr/serial-gestures

피시대(딱다구리목)

이것이 낮이 한 밤의 예감.

두 손 사이에 점자가 읽다.
두 어깨 사이에 몸이 읽다.
두 단어 사이에 평지(平紙)가 읽다.
두 눈 사이에 코가 읽다.
소년들의 제창과
남자들의 제창.
그 둘들의 사이
많은 해들 안
크는 숲과
딱따구리 두드림을 세어
이렇게 읽다:

니 입술 달콤한 거
내 알 리 없다.

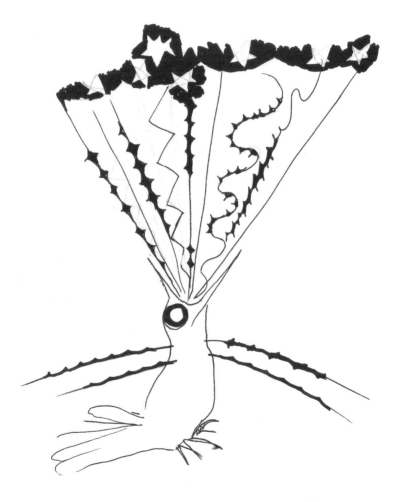

thunder bird howl

글쓴이

그렉 스미스(Gregg Smith)
미술가이자 영화감독이며 예술가
레지던시 '베리 리얼 타임'(Very Real
Time)의 디렉터. 김성환 작가는 2006년
베리 리얼 타임 프로그램에 참여했던
경험을 바탕으로 '인 더 룸'(In the
Room) 시리즈를 구상하였다.

데이비드 마이클 디그레고리오(David
Michael DiGregorio)
dogr라고 알려진 작곡가이자 음악가.
2006년부터 김성환의 작업에 음악
협업으로 참여하고 있다.
www.dogr.org

스티븐 그린블라트(Stephen Greenblatt)
하버드 대학교 교수.

최빛나
네덜란드 카스코(Casco–Office for Art,
Design and Theory)의 디렉터.

캐서린 우드(Catherine Wood)
영국 테이트 모던(Tate Modern)
컨템포러리 아트 및 퍼포먼스 담당
큐레이터.

Credits

연속 동작(serial gestures)
https://soundcloud.com/dogr/serial-gestures
가사: 김성환[첫 행은 세자르 아이라(César Aira)의 『유령들』(Ghosts)을 바탕으로 지었다.]
음악: dogr

템퍼 클레이(temper clay)
https://soundcloud.com/dogr/temper-clay
가사: 윌리엄 셰익스피어의 『리어 왕』(King Lear)에서 발췌하여 김성환 편집하였다.
음악: dogr

gak jju gu geom 각주구검 my body moves
https://soundcloud.com/dogr/body
가사: 김성환
음악: dogr[찰스 아이브스(Charles Ives)의 교향곡 2번 인용]

두 혀 사이의 메기고 받기(call and response in two tongues)
https://soundcloud.com/dogr/call-and-response
가사: 『김금화의 무가집』(문음사, 1995) 중 내림굿 ‹날만세받이›을 바탕으로 번안하였다.
음악: dogr

속히 바래는 다게로 타입(swiftly fading daguerreotype)
https://soundcloud.com/dogr/swiftly-fading

가사 & 음악: dogr[라이너 마리아 릴케의 시 「내 아버지의 젊은 날의 초상」(Jugend-Bildnis meines Vaters, 1907)]에서 영감을 받았다.

피시대(딱다구리목)(Picidae)
가사: 김성환[마지드 마지디(Majid Majidi)의 ⟨천국의 미소⟩(The Color of the Paradise)에서 영감을 받았다.
음악: dogr

드로잉
김성환

표지 이미지
김성환 & 임지은[마르셀 듀발(Marcel Duval)의 마블 무늬 페이퍼를 바탕으로 제작하였다.]

cheeks do coy, LLC
info@cheeksdocoy.com
www.cheeksdocoy.com

말 아님 노래
- 김성환

글: 김성환, 스티븐 그린블라트, 데이비드
마이클 디그레고리오, 그렉 스미스, 캐서린
우드, 최빛나
드로잉: 김성환
노래 가사: 김성환(별도 표시가 없는 경우)

펴낸곳: 사무소, 현실문화연구
펴낸이: 김선정, 김수기
진행: 김나정, 김정현, 박은아
디자인 컨셉 및 표지디자인 제공: 임지은
편집 및 디자인: 현실문화연구

「김성환, 템퍼 클레이」
글: 캐서린 우드, 번역: 이성희
ⓒ 2014 by Catherine Wood

「말 아님 노래」
글: 김성환, 번역: 문혜진, 교열: 김성환
ⓒ 2014 by Sung Hwan Kim

「불안감 조성, 리어 왕과 그의 후예들」
글: 스티븐 그린블라트, 번역: 최종철
Learning to Curse: Essays in Early Modern Culture
(London: Routledge, 1990)에 발표되었던 글을
저자의 허가를 받아 재게재합니다.
ⓒ 1990 by Stephen Greenblatt

「서두르지 않는 노력, 죽음의 리허설」
글: 최빛나, 번역: 박은아, 시 번역: 김성환
ⓒ 2014 by Binna Choi

「유연한 궤도: ‹정사›에서 디 안트보르트까지」
글: 그렉 스미스, 번역: 이성희
Let the Space Wrap Around You (Amsterdam:
Monospace Press, 2013)에 발표되었던 글을
저자의 허가를 받아 재게재합니다.
ⓒ 2013 by Gregg Smith

「2014년 6월, 김성환과 dogr의 대화」
글: 김성환, 데이비드 마이클 디그레고리오
번역: 김정현, 김성환
ⓒ 2014 by Sung Hwan Kim and dogr

노래 가사
작사: 김성환 외
음악: dogr
ⓒ 2014 by Sung Hwan Kim

드로잉: 김성환
ⓒ 2014 by Sung Hwan Kim

후원: 매일유업(주), 서울문화재단, 서울특별시,
한국문화예술위원회,

이 책은 김성환 개인전 «늘 거울 생활»
(아트선재센터, 2014. 8. 30~11. 30)과 연계하여
발간되었습니다.

초판 발행일: 2014. 11. 20

사무소
110-210 서울시 종로구 율곡로3길 74-3
전화 02 739 7067
팩스 02 739 7069
www.samuso.org

현실문화연구
서울 마포구 포은로 56, 2층
전화 02 393 1125
팩스 02 393 1128
e-mail: hyunsilbook@daum.net

ISBN: 978-89-6564-107-0(03600)

HA HA HA HA !